WATERCOLOR
TECHNIQUES

Painting Light &
Color in Landscapes & Cityscapes

畫出水彩之旅

**戶外寫生者的
升級指南
輕鬆掌握 9 大水彩主軸修練**

從透視、明暗構圖到
色彩魅力, 初學進階都適用！

Michael Reardon
著————麥可・里爾登

Joyce Chen
譯————陳琇玲

CONTENTS 目次

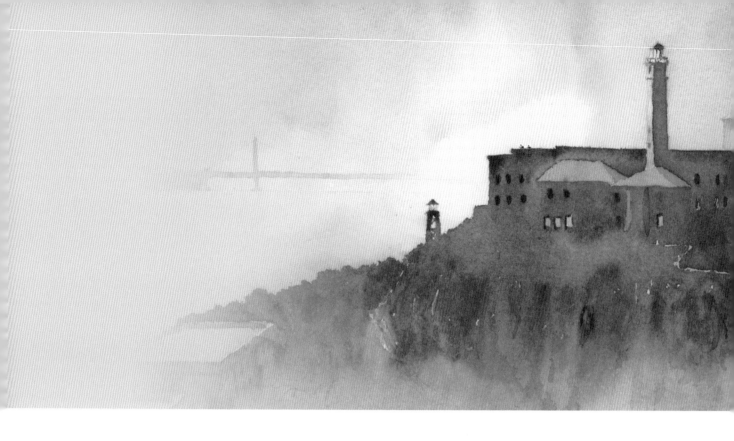

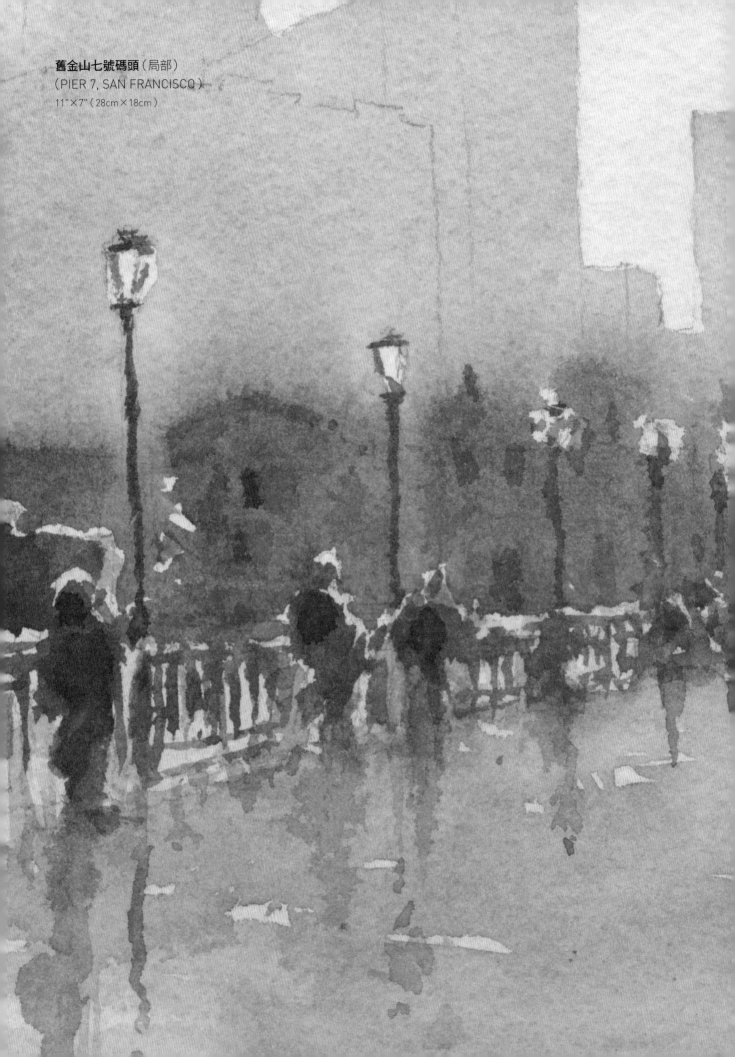

舊金山七號碼頭（局部）
（PIER 7, SAN FRANCISCO）
11"×7"（28cm×18cm）

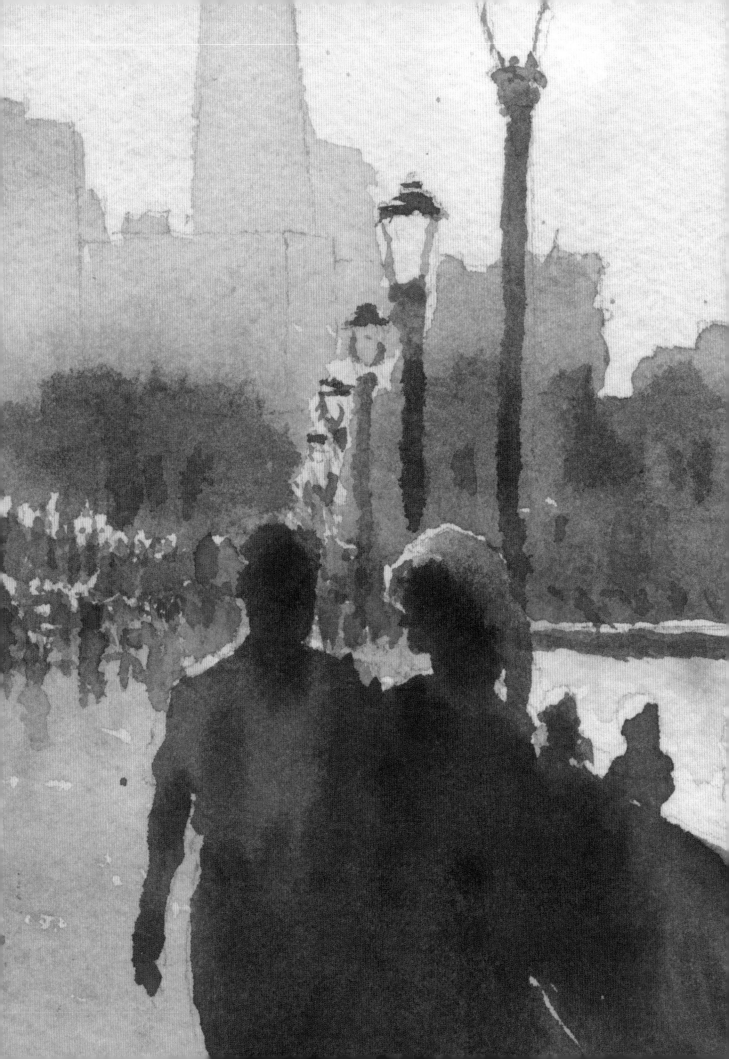

畫出流光溢彩的建築風景畫

　　畫水彩可能是一場奮戰。我就是因為親身體驗，知道水彩多麼有挑戰性，所以能一一道出箇中難處。我第一次畫水彩是大學測量課時，當天南加州的天氣乾燥炎熱。我用便宜的畫筆、畫紙和顏料，加上一點經驗也沒有，結果畫得髒兮兮，筆觸雜亂無章，心情大受打擊。這次慘痛經驗讓我深感挫敗，十年內再也沒碰過水彩。

　　後來，看完約翰・辛格・沙金特（John Singer Sargent）的威尼斯水彩作品展後，一切徹底改觀。沙金特的畫作美到令我心馳神往，讓我下定決心，再次嘗試畫水彩。我上了一些課，參加一個寫生團體，也看了不少水彩教學書籍。我一有空就畫水彩，最後終於慢慢克服恐懼，開始真正享受畫水彩的樂趣。

　　除了沙金特，我還受到許多傑出畫家的啟發與鼓勵，因篇幅有限，就不在此提及。不過，我想特別感謝其中兩位畫家，我在這本書裡介紹的一些繪畫概念，直接受到他們倆人的影響。《聽色彩吟唱》（Making Color Sing）的作者珍・多比（Jeanne Dobie）教會我畫綠色調。我在上多比的繪畫研習班時，學會使用酞菁綠（Phthalo Green）和鉻綠（Viridian）。約瑟夫・祖布克維克（Joseph Zbukvic）在其著作《駕馭水彩畫的氛圍與意境》（Mastering Atmosphere and Mood in Watercolor）中，以巧妙的方法解釋顏料與水分的比例關係。我用另一種不同的比喻關係做說明，但這個概念還是由他所創。

　　我的藝術創作主要以建築與自然的相互輝映為主題。不論是在鄉間或是在城市裡，建築物與周圍自然環境的相互映襯，一直令我深深著迷。在這本書裡，我會善用本身的建築背景，提供一些技巧、妙招和想法，告訴你怎樣用水彩畫出充滿流光溢彩的建築風景畫。

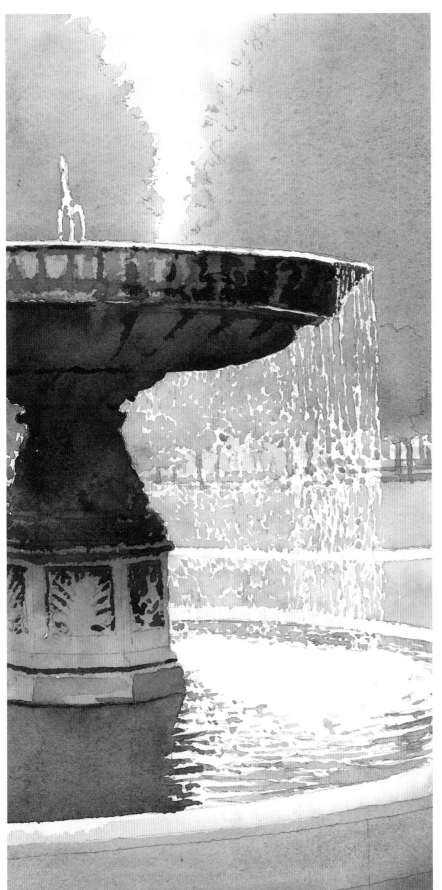

巴黎香榭麗舍噴泉
（FONTAINE CHAMP-ELYSÉES, PARIS）
13"×7"（33cm×18cm）

2005 年，我有幸在巴黎待上三個月作畫。由於獲得西歐建築基金會（Western European Architecture Foundation）的蓋伯瑞爾獎（Gabriel Prize），我藉由水彩畫對巴黎的公共噴泉進行一次視覺研究。這次日日作畫的機會，讓我對水彩有深入的了解。在沒有任何商業條件束縛的情況下，我得以利用水彩進行實驗並精進技法。在這本書裡，我會跟大家分享我學到的許多寶貴經驗。

持之以恆地畫，會讓你從成功與失望中汲取知識，而這也是精通水彩畫的最佳途徑。失敗的沮喪教你學會什麼事不能做，成功的喜悅鼓舞你繼續勇往直前。於是，用這種經常難以應付的媒材作畫，就漸漸成為一種純然的享受。

你必須知道的事

WHAT YOU NEED TO KNOW

我在學畫水彩時，遇到很多問題：要用什麼紙？什麼筆？什麼顏料？怎樣在薄塗時畫出均勻的色塊？渲染法是什麼？怎樣裱紙？為什麼我的畫看起來沒什麼色彩？學習水彩技法和判斷哪些材料最好用，會讓人望而卻步。但你不必擔心，這本書會針對這些棘手問題排疑解惑。

可是，光靠方法和材料還無法創作出一幅精彩的建築風景畫。理解透視、明暗和色彩的作用，才是必不可少的關鍵。透視提供畫面基本架構，明暗的巧妙安排為構圖奠定基礎，而色彩效果營造出吸引觀者的意境與感受。深入理解這三大要素，你的作品就會更上一層樓。

最後，你會找到專屬自己的繪畫風格。當你畫水彩時能夠收放自如，就可以開始探索自己專屬的手法。這本書收錄我的許多畫作當成示範。你可以仔細研究這些畫作，依照示範步驟進行練習。然後，將明暗與色彩的概念牢記在心，找到適合自己使用的材料與技法。持之以恆地練習，最後你就會畫出氣韻生動又光感十足的風景畫。

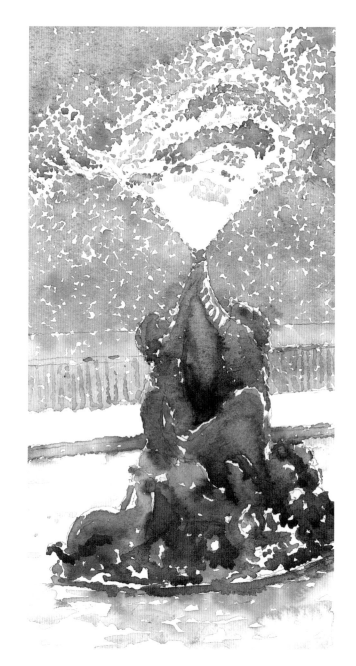

巴黎蘇弗洛噴水池
（BASSIN SOUFFLOT, PARIS）
9"×5"（23cm×13cm）

人們在學習繪畫時，常會忘記水彩的樂趣，因為這種媒材難以掌控，往往令人挫敗不已。我們必須尊重水彩有自己的媒材特性。就算是經驗老到的畫家也會遇到渲染不當，畫出敗筆的情況。但是，當顏料自然流動，產生和諧而令人滿意的畫作時，卻讓人最樂不可支。

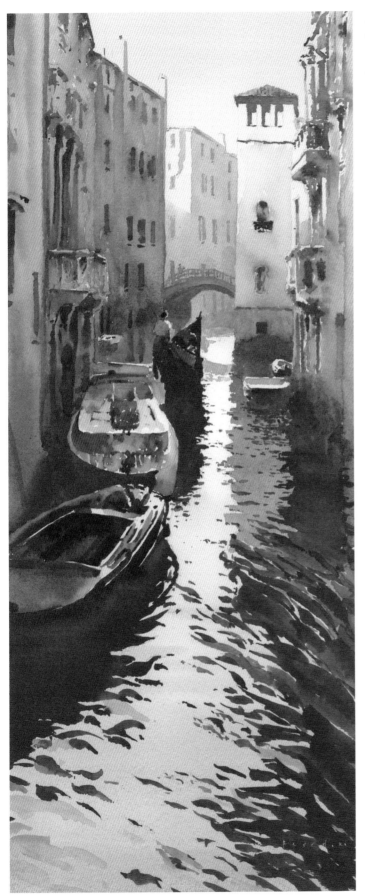

威尼斯的運河
（CANALE, VENICE）

25"×10"（63cm×25cm）

　　這些年來，我有幸多次造訪威尼斯。這座城市的迷人光影與美麗建築，為水彩畫家提供大量創作題材。難怪沙金特常到這裡作畫。這幅畫展現出本書的主旨之一：運用明暗與色彩營造光感，並喚起觀者的共鳴。畫裡的建築物隨著明暗變化，漸漸隱入如霧般朦朧的景致中，而晨曦的色彩則幻化出一種靜謐的感受。明暗與色彩共同作用，為你的水彩畫作增光添彩，也在畫面中營造氛圍。

◆

　　畫水彩是一輩子的事，處處都有獲益良多的新挑戰在等著你。

◆

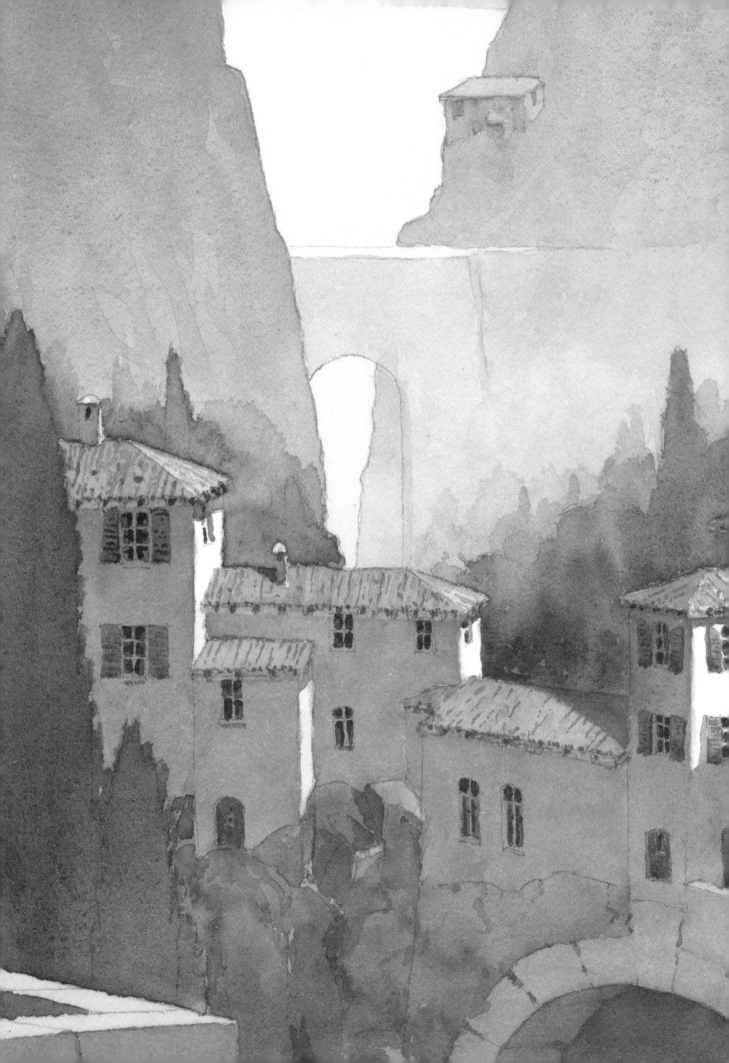

| 第一章 |

準備：認識畫材

SETTING UP:
GETTING TO KNOW
YOUR MATERIALS

◆

由於我個人的水彩初體驗相當糟糕，所以我認為使用品質好的畫材再重要不過。但是這類畫材往往價格不菲，人們難免會精打細算，去買些便宜的畫材。我開始畫水彩時也這樣做，聽聽我這位過來人的忠告：

一分錢一分貨，好畫材物有所值。

在本章中，我們會檢視各種顏料、調色盤、畫筆和畫紙，並說明戶外寫生和室內創作的最佳配置方式。

◁ **隆達**（RONDA）（局部）

顏料與用色

PAINTS AND PALETTES

　　走進美術用品店的水彩區，就像走進糖果店一樣，所有顏色看起來都好誘人。由於品質好的顏料價格不菲，你該選購哪些顏料呢？

　　沒有必要買一大堆顏料。只要用三原色（紅色、黃色、藍色），就能調出各種不同的顏色。其實，有限的用色往往可以產生色彩和諧的畫面。

　　專家級顏料比學生級顏料更好，兩者的主要區別在於，學生級顏料所含的填充物比專家級顏料來得多，所含的色粉也比專家級顏料來得少。專家級顏料比學生級顏料更為耐用，因為專家級顏料所含的色粉更多。

　　我的調色盤上只有純色顏料，也就是說我不用以色粉預先調配的顏料。我用的顏料都是單一色粉製成的顏料。你在商店裡找到的很多顏料，都是以兩種或更多種色粉混合而成的。大多數顏料製造商都會在顏料管上列出所用的色粉，這樣你就能看出顏料是否預先混合製成。

　　使用純色顏料調色的主要優點在於，可以調出生動明亮的色彩。注意，不要混合太多種顏色。有一條經驗法則這麼說：用三種以上的顏色調色，就會產生呆板渾濁的髒色。使用預先調製的顏料時，每管顏料裡已經含有兩種色粉，再加一種純色就已經有三種色粉。由此可知，使用純色顏料可以讓你更隨心所欲地調色，也能維持畫面的清透生動。

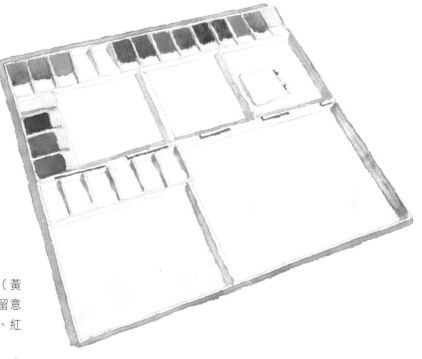

這是我的調色盤，上面有十五種顏色。
我在作畫時，就是如此排列用色。

　　注意冷色（藍色和綠色）如何與暖色（黃色、紅色和橙色）區分開來。另外，也請留意不同色相如何成組排列，藍色系、綠色系、紅色系、橙色系和黃色系依序並列。

　　空格用來放置特殊用色或是實驗用色。我喜歡的一些特殊用色，包括酞菁藍（Phthalo Blue）、新藤黃（New Gamboge）、鈷紫（Cobalt Violet）和中性灰（Neutral Tint）。

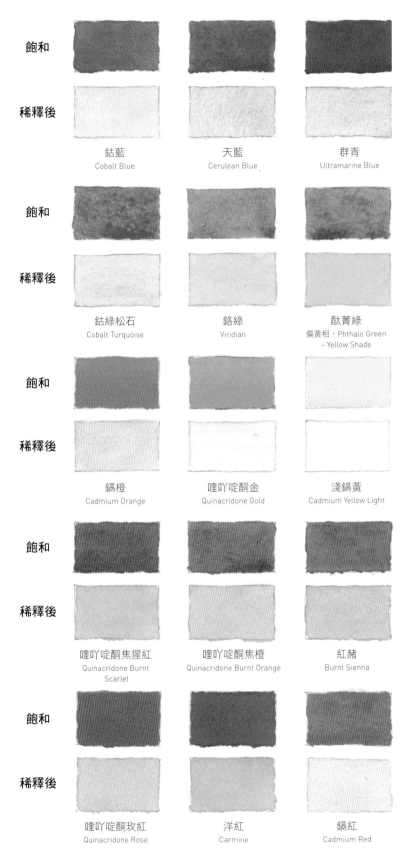

飽和

稀釋後

鈷藍
Cobalt Blue

天藍
Cerulean Blue

群青
Ultramarine Blue

飽和

稀釋後

鈷綠松石
Cobalt Turquoise

鉻綠
Viridian

酞菁綠
偏黃相，Phthalo Green
– Yellow Shade

飽和

稀釋後

鎘橙
Cadmium Orange

喹吖啶酮金
Quinacridone Gold

淺鎘黃
Cadmium Yellow Light

飽和

稀釋後

喹吖啶酮焦猩紅
Quinacridone Burnt
Scarlet

喹吖啶酮焦橙
Quinacridone Burnt Orange

紅赭
Burnt Sienna

飽和

稀釋後

喹吖啶酮玫紅
Quinacridone Rose

洋紅
Carmine

鎘紅
Cadmium Red

這張色表列出我常用的顏色，大多數時間我都是使用這十五種顏色。我已經徹底了解這些顏色的特性，可以憑直覺作畫，不必浪費時間挑選顏色。這就是我鼓勵你限制用色的主要原因之一。透過練習和實驗，你會徹底了解你所用顏料的特性。你用愈少顏色，就愈容易充分了解這些顏色。

這張色表也說明了調色時使用的水分多寡，會導致顏料明暗產生怎樣的變化。在這張色表上的每一種顏料，上方方塊顯示顏料飽和時的顏色，此時顏料裡的水分很少，下方方塊顯示同一種顏料加入大量水分稀釋後的顏色。我在學畫水彩時，就做過一張這類色表，並把那張色表貼在板子上，時時提醒自己。在徹底了解顏料在飽和、稀釋後和其中各種濃度的明暗值前，我會經常參考這張色表。

經年累月下來，你會慢慢找出自己最適合的專用色彩。我們會在第 2 章更詳細探討顏料這個主題。

畫筆與畫紙

BRUSHES AND PAPER

◉ 畫筆

你不必擁有很多畫筆。通常，只要筆鋒還保持原狀，有一大一小，兩支筆就夠用了。

水彩畫筆一般分為三類：天然貂毛筆或松鼠毛筆、合成纖維筆、天然動物毛與合成纖維製成的混合毛筆。跟合成纖維畫筆相比，貂毛筆和松鼠毛筆能吸取更多顏料和水分。不過，合成纖維畫筆的品質也不斷改良，很多品牌的合成纖維畫筆的品質已經很接近貂毛筆的品質，而且價格也更便宜。

畫筆的筆頭設計有各種不同形狀，有圓頭、平頭、長鋒……等等。我習慣使用圓頭畫筆，因為這種畫筆適合我的畫風。選擇哪種形狀的畫筆都可以，只要適合自己的風格，用起來舒服就好。

◉ 畫紙

水彩紙依據表面紋路可分為三種：熱壓紙、冷壓紙和粗紋紙。熱壓紙的表面平滑，而冷壓紙和粗紋紙的表面有凸起的紋路，所以在熱壓紙上更容易渲染出平滑的薄塗。紙張也有不同的厚度：其中 90 磅（190 ~ 200 gsm）、140 磅（300 gsm）和 300 磅（638 gsm）這三種磅數的畫紙最為常用。

購買大張畫紙最划算。一般買到的大張畫紙尺寸是對開，22"×30"（56cm×76cm），你可以把對開畫張裁成四開、八開、十六開，或是你想要的任何尺寸。至於旅行作畫，四面封膠的水彩本更加方便。通常，這種水彩本有二十到二十五張預先裱平的水彩紙。

我幾乎只用 140 磅（300 gsm）的阿奇斯（Arches）冷壓紙。這種紙經得起多次渲染，也很耐用。不同品牌的紙張表面略有不同，嘗試不同紙張，找出你最喜歡哪一種紙張。最後，你會找到最適合個人畫風的紙張。

◆

畫筆與畫紙的選擇因人而異。在經濟狀況許可的情況下，盡量選購最好的畫筆和畫紙來使用，會讓你畫得更得心應手。

◆

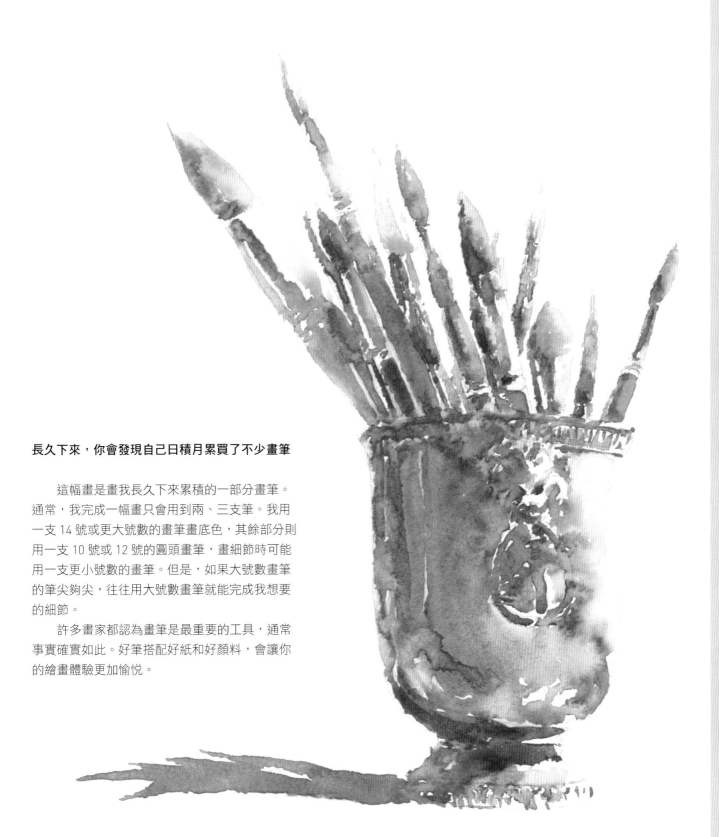

長久下來，你會發現自己日積月累買了不少畫筆

這幅畫是畫我長久下來累積的一部分畫筆。通常，我完成一幅畫只會用到兩、三支筆。我用一支 14 號或更大號數的畫筆畫底色，其餘部分則用一支 10 號或 12 號的圓頭畫筆，畫細節時可能用一支更小號數的畫筆。但是，如果大號數畫筆的筆尖夠尖，往往用大號數畫筆就能完成我想要的細節。

許多畫家都認為畫筆是最重要的工具，通常事實確實如此。好筆搭配好紙和好顏料，會讓你的繪畫體驗更加愉悅。

一些其他畫具

A FEW MORE TOOLS

◉ 畫架

　　跟油畫不一樣，畫水彩未必需要畫架。在畫室裡，你可以用膠帶或釘槍把畫紙固定在板子上，把板子放在桌上作畫。在戶外寫生時，你可以使用水彩本，也可以用膠帶把畫紙粘在一塊輕便的板子上。我在大多數情況下都使用畫架，但旅行時，我會使用水彩本或把單張畫紙粘在輕便的板子上，以利輕裝簡行。

◉ 速寫本和鉛筆

　　我建議使用 2B 鉛筆，搭配紙張表面粗糙的速寫本。多準備幾支鉛筆，就可以省去削鉛筆的麻煩。

◉ 膠帶、釘槍和板子

　　畫四開或更小尺寸的紙張時，你可以用品質好的紙膠帶把畫紙粘在板子上。使用的板子必須堅固，可以用紙板、風扣板（foam core）或輕木板。在畫更大尺寸的紙張時，我認為最好先把紙裱平，用釘槍將紙釘在板子上。裱紙時，先把紙放在浴缸的水龍頭下沖水一分鐘左右，再將紙鋪平在板子上，靜置五分鐘後，再用釘槍將紙釘上，每隔四到六英吋（十到十五公分）釘一下。然後，必須等紙張完全乾透，通常需要靜置一夜。如此裱好的紙張，在作畫過程中，會一直維持平整。

◉ 海綿和橡皮

　　這兩種東西都要小心使用，因為海綿和橡皮都可能損壞紙張表面。大家都以為畫水彩時，可以用濕海綿修改畫面，但事實並非如此。濕海綿會將紙上全部或大部分顏料擦掉。而且更糟的是，濕海綿也會損壞紙張表面的紋路，使得後來畫上去的顏色顯得渾濁。

　　要擦掉鉛筆線，就用軟橡皮。我只在上色完成後才使用橡皮。如果在上色前用橡皮，就會破壞紙張表面，還會讓紙張表面被擦掉薄薄一層。這樣也會導致薄塗色彩變得灰髒。

關於本書列出的材料——

我們假定你已經準備好適合的畫紙，挑選好你喜歡的畫筆、畫架、膠帶、調色盤、紙巾，以及所有能讓你的繪畫體驗得心應手的必備物品。在後續每個示範中，我只列出創作該幅作品使用的特定顏色。

舒適便利的裝備

GETTING COMFORTABLE

我在畫室裡用的裝備跟戶外寫生的裝備，沒有太大區別。因為我是左撇子，所以在畫室作畫時，我會在畫架左邊擺放一張桌子（如果你用右手作畫，就把桌子放在右邊）。桌上擺放調色盤、畫筆、速寫草圖、紙巾和兩個水罐。洗筆時，我用一個水罐洗暖色，另一個水罐洗冷色。

我的畫架大約傾斜四十五度。依據個人經驗調整，或許你發現傾斜角度更小，畫起來更得心應手。畫板保持一個角度，能讓你畫出均勻平滑的薄塗。

我在戶外作畫時使用的裝備，跟在室內作畫差不多。不過，我會在畫架加上一個托盤，用來擺放調色盤、畫筆和水罐。地上則放置紙巾，還有一個裝有顏料和速寫本的袋子。

在畫室創作和戶外寫生的主要區別在於，戶外寫生時，你必須攜帶所有裝備到作畫地點。因此重要的是，只帶必備用品，盡量輕裝簡行。在需要使用畫架時，我會使用輕型三腳畫架。用水彩本或將單張畫紙粘在重量很輕的板子上，就更加輕便。這樣也可以不用畫架，一隻手拿著板子就能作畫。這種輕便裝備讓我在旅行時，只用一個小背包，就能裝下所有用品。

畫室裝備

畫架裝備

無畫架裝備

西班牙卡皮萊拉

CAPILEIRA, SPAIN

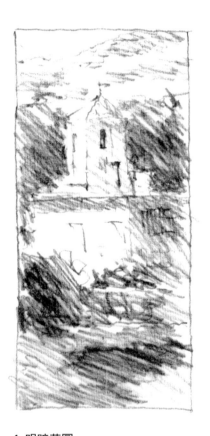

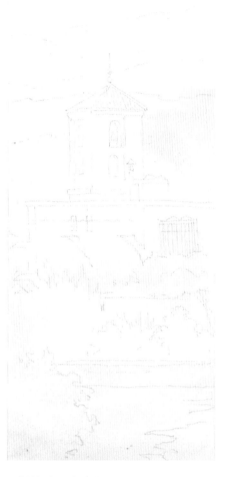

1. 明暗草圖

　　用鉛筆畫一張表現明暗關係的草圖，草圖長度不超過 6 英吋（15公分）。這張草圖有助於確定構圖與明暗。

2. 鉛筆稿和上底色

　　以明暗草圖為依據，在水彩紙上畫好鉛筆稿。然後，用膠帶把紙粘到板子上，再完成底色。用鈷藍和鎘橙這兩種顏色將整張紙打上底色，從頂端開始上色，教堂白牆部分就留白。在教堂底部薄塗上一層喹吖啶酮金，營造一種光暈感。

　　讓畫紙乾透。

用色 | PALETTE

- 鈷藍
- 鎘橙
- 喹吖啶酮金
- 鉻綠
- 喹吖啶酮焦猩紅
- 酞菁綠
- 群青
- 紅赭
- 喹吖啶酮玫紅
- 喹吖啶酮焦橙

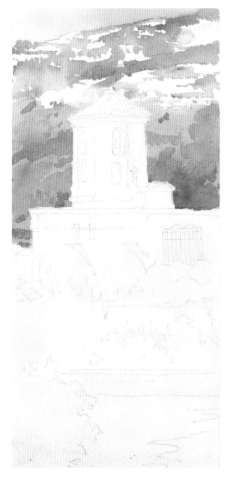

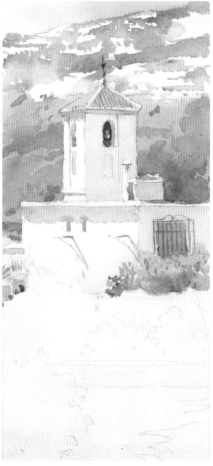

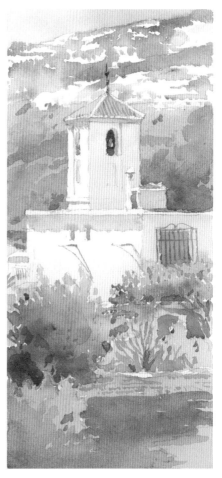

3. 背景薄塗

從頂端開始用鈷藍畫天空。

等天空部分差不多乾透，再畫背景的山脊和樹木。以鉻綠、鈷藍和喹吖啶酮焦猩紅暗示遠方的樹木，要讓顏料互相融合。

在畫比較近景的樹木時，用酞菁綠來取代鉻綠，藉此畫出較暗的樹木。

4. 中景

當背景部分的薄塗差不多乾透了，就開始畫教堂。用鎘橙畫屋頂，以鈷藍和鎘橙薄塗教堂主體。強調的暗色樹木是用群青和紅赭混色畫出來的。

為了讓邊緣柔和，要在紙上顏料還沒乾透，用鎘橙跟喹吖啶酮玫紅調色，在右邊畫上花朵。

5. 前景和最後的潤飾

使用前一個步驟的那些顏料畫出前景。用酞菁綠混合各種不同的橙色來畫草地，譬如：鎘橙、喹吖啶酮焦橙和喹吖啶酮焦猩紅。紫色陰影是用鈷藍混合喹吖啶酮焦猩紅畫成的。

畫到畫紙底端時，這幅畫就完成了。

用色巧妙可以創造畫作的意境，並引起觀者的共鳴。

畫出一幅成功的作品未必要用到很多種顏色。用色謹慎並精心策劃，有助於引導觀者的目光停留在畫面焦點上。

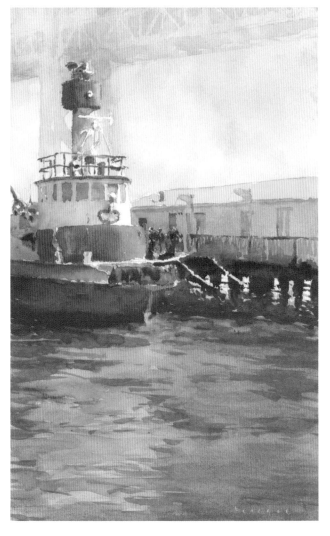

▷ 舊金山的消防艇（FIREBOAT, SAN FRANCISCO）
14"×9"（36cm×23cm）

　　以這艘消防艇的紅色為例，這種強烈色彩可以造成強有力的焦點。這幅畫是在舊金山灣現場寫生，當時我在畫架上綁了一把傘遮陽。一陣強風吹倒我的畫架，我的一支松鼠毛筆因此掉進水裡。幸運的是，有人在那裡划皮艇，我請他幫忙撈起筆，把筆丟回來給我。這就是寫生的樂趣。

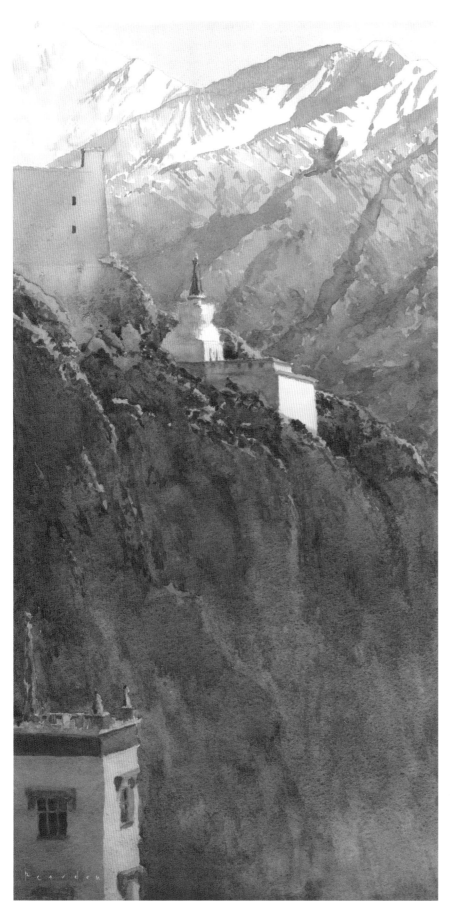

拉達克列城王宮
（LEH PALACE, LADAKH）
20"×10"（51cm×25cm）

　　沒有必要用到調色盤上的每種顏色。以這幅畫為例，就只用了六種顏色。限制你的用色，有助於創造色彩的和諧。

2

揭祕：進入顏料的世界

THE SECRET WORLD
OF PAINTS: UNLOCKING
THEIR MYSTERIES

◆

　　並非所有的顏料都一樣，有些顏料透明，有些顏料不透明；有些顏料有染色力，有些顏料沒有染色力。有些顏料畫出來的顏色強烈鮮明，有些顏料畫出來的顏色淺淡優雅。要創作出色的水彩畫，就必須理解顏料的特性。在本章中，我們將揭開這些寶貴的祕密。

◁ **義大利加爾達湖**（GARDA）（局部）

顏料化學的基本知識

COLOR CHEMISTRY 101

基本上，顏料都是用研磨或化學合成的色粉和填充物混合而成的，填充物通常是阿拉伯膠，這樣才能讓顏料形成膏狀。這種膏狀混合物就是水彩顏料管裡的顏料。

所有顏料都有獨特的化學特性，讓顏料漬染紙張或沉澱在紙張表面，或介於兩者之間。同樣地，顏料的化學成分也決定水彩顏料是透明、還是不透明。

了解顏料會讓紙張染色，或者顏料是否容易從紙上被擦掉，這件事再重要不過。在使用重疊或渲染等技法時，也必須理解顏料是透明或不透明、有染色力或沒有染色力。

很多顏料廠商會提供圖表，詳細介紹這些顏料特性。研讀這些圖表會使你獲益良多。你不必擁有化學碩士學位，但熟知每種顏料的特性，就能讓你在上色時更有把握。

就本質來說，水彩透明顏料和不透明顏料的差異在於，顏料本身顆粒的大小。透明顏料的色粉顆粒很小，而不透明顏料的色粉顆粒很大。從下面這三張圖中，最上方這張圖裡，鈷黃（Aureolin）非常透明，根本遮不住黑色方塊。中間那張圖是半透明顏料那不勒斯黃（Naples Yellow），將一部分黑色方塊遮蓋住。最底下那張圖裡是不透明顏料釩酸鉍黃（Bismuth Vanadate Yellow），能將黑色方塊遮蓋住。

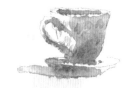

透明顏料
這類顏料像茶，完全透明。

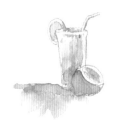

半透明顏料
這類顏料像檸檬汁，有些不透明。

不透明顏料
這類顏料像濃縮咖啡，相當不透明。

有無染色力 | TO STAIN OR NOT TO STAIN

許多人以為，水彩一旦畫到紙上，就不能再修改。事實上，顏料都可以用海綿、紙巾或畫筆擦拭掉，這種方法即為刮擦法（lifting）。不過，仍有些顏料會漬染紙張，無法擦掉。

下面列出一些會染色的顏料：

- 酞菁顏料，譬如：酞菁藍和酞菁綠。
- 洋紅
- 喹吖啶酮顏料，譬如：喹吖啶酮金、喹吖啶酮焦橙、喹吖啶酮焦猩紅和喹吖啶酮紫色（Quinacridone Violet）。

還有其他很多種顏料也具有部分染色力，譬如：群青、芘酮橙（Perinone Orange）和許多紅色顏料。

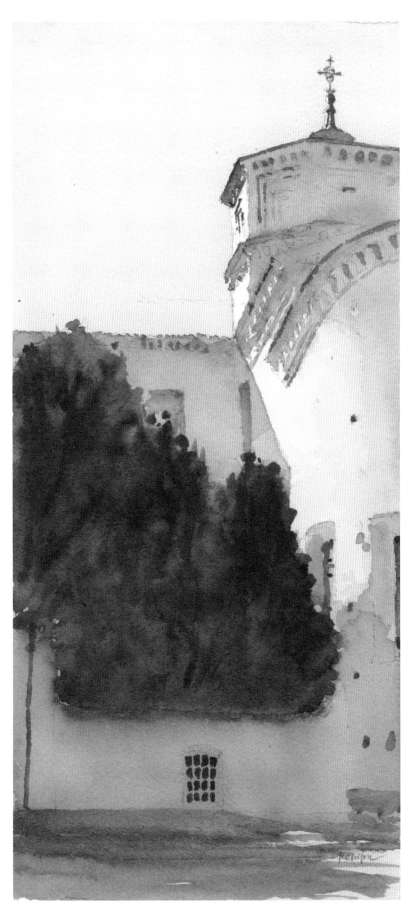

拉文納港灣聖母教堂
（SANTA MARIA IN PORTO, RAVENNA）
13"×6"（33cm×15cm）

大部分水彩畫都是使用染色顏料與不染色顏料的組合而畫成的，同樣也會用到透明顏料、半透明顏料和不透明顏料。這幅畫用到的兩種主要顏料是鈷藍和鎘橙，前者是透明顏料，後者相對不透明。這兩種顏料都不具染色力。注意，即便是鎘橙這種不透明顏料，在稀釋後還是有一定的透明度。

畫出暗色

THE DARK SIDE

水彩顏料沒有暗色，就算是黑色顏料，加入大量水分稀釋後，顏色也會變淺。不像鉛筆，只要在同一處重複用力畫就能變暗。而水彩則是使用一些獨特做法，畫出暗色。

首先，只有某些特定顏料可以調出暗色。有些顏料不管濃度多高，都不會變暗，譬如：鈷黃、鉻綠和鈷藍。這些顏料本身就是較亮的色調。像酞菁藍、酞菁綠、洋紅、咔唑紫（Carbazole Violet）和溫莎紫（Winsor Violet）的明度範圍較大，可以畫出暗色。

除了用對顏料，控制色彩明暗的最關鍵因素是：顏料和水分的比例。把顏色畫暗的祕密就在於，使用大量的顏料和極少的水分。就算是先前提到的深色顏料，加了許多水後，顏色看起來也會變淺。最暗的顏色是直接從顏料管裡擠出來，將顏料稍加稀釋畫出的顏色。

在此列舉幾種顏色及其明度，也就是每種顏色的明暗。每種顏色都被轉成灰階，這樣你就可看出它們拿掉色彩後的明度。

由下圖可知，左邊的顏料顯然比右邊的顏料來得暗。像右邊這些淺色顏料，怎麼畫也畫不暗，因為它們本身的就是亮色調。即使從顏料管裡擠出顏料直接上色，畫出來的顏色也不會顯暗。

較深色的顏料
酞菁藍
酞菁綠
洋紅

較淺色的顏料
錳藍（Manganese Blue）
鉻綠
鎘橙

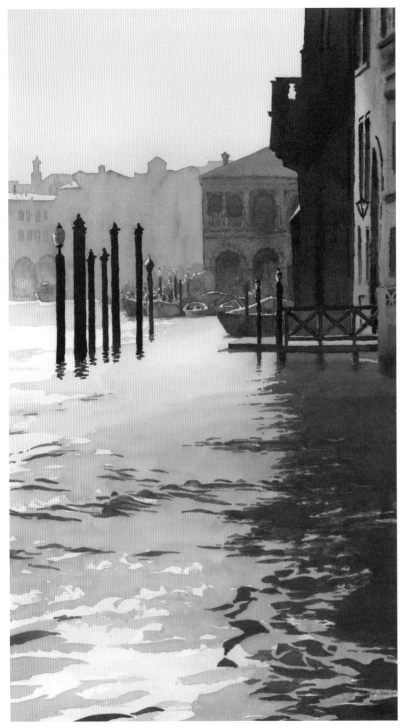

大運河（CANALE GRANDE）

26"×14"（66cm×36cm）

知道哪些顏料畫得暗或畫得淺，對你創作充滿光感的畫作大有幫助。光，是藉由周圍的暗色襯托出來的。

在這幅畫裡，天空是用鎘橙和鈷藍畫的，這兩種顏色永遠都畫不暗。天空很少有暗的時候，讓這片天空保持亮色調，這樣畫面就會沉浸在一種暖色光感中。

相較之下，暗色區域是用暗色顏料畫成，譬如：水面的深綠色是用酞菁綠、喹吖啶酮焦猩紅和鈷綠松石調成的，這些顏料都是暗色調，可以畫出暗色。

畫作都是由一系列亮色與暗色構成的。重要的是，你要知道使用哪些顏料，可以獲得你想要的效果。

很多顏料都不耐光，譬如：茜草紅（Alizarin Crimson）和普魯士藍（Prussian Blue），這類顏料就稱為褪色顏料。褪色顏料在經年累月下來便會褪色。最好使用耐光顏料。有時，顏料管上會印出顏料的耐光度，不然也可以上網查到相關資訊。

透光性

LUMINOSITY

透光性是水彩與其他媒材的區別所在。跟油畫、壓克力或粉彩這些不透明媒材不同，光線會穿透水彩顏料並從白紙上反射出來。這就是水彩畫具備獨特光彩的原因。

要保留這種透光性，就不要多次重疊渲染，把水彩畫過頭。否則畫面會開始變得灰暗，太多層顏料會讓光線難以穿透。

我作畫時，往往是一次畫完，一次把顏色塗上去，就不再修改。不論顏色畫得多暗多厚，光線都能穿透過去。這種畫法可以確保顏料的透光性。太多種顏色混在一起，會調出沉悶的髒色。有一條經驗法則是這麼說的，使用三種以上顏料混色，就會調出單調無趣的顏色。但事實未必如此，如果你對自己所用的顏料有足夠的了解，那麼使用三種以上的顏色調色也沒問題。不過，在調色時將顏色限制在三種以內，這樣做總是比較保險。一旦你了解顏料特性，你就知道使用多種顏料調色時，哪些顏料的效果最好。

總歸一句話，最好讓水彩保留本身的特性，讓水彩通透清亮，綻放光彩。

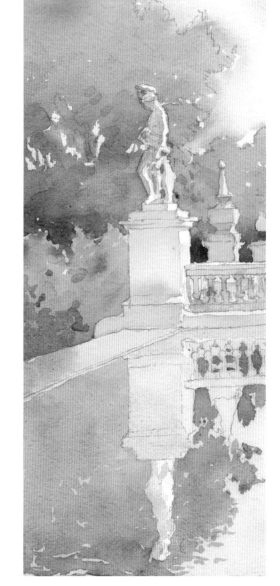

巴塞隆納國家博物館
（MUSEO NACIONAL, BARCELONA）
14"×9"（36cm×23cm）

第一次畫的薄塗不做修改，就能確保顏色的透明度。一次畫出你想要的顏色和明暗，就能保證畫面的透光性。雖然有時候確實有必要針對原先的薄塗再做修飾，但這樣做也會減少畫面的光感。

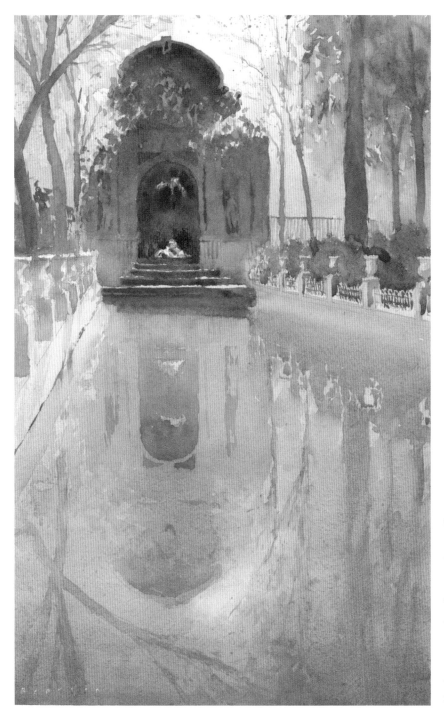

巴黎梅迪奇噴泉
（FONTAINE DES MEDIÇIS, PARIS）

14"×9"（36cm×23cm）

　　逆光是我最喜歡表現的光線明暗條件之一。這種光感是透過明亮的天空與其他物體的剪影互相對比產生出來的。暗面和陰影也會透光。在暗處並不表示光線無法穿透。在這幅畫裡，我讓顏色保持明亮生動，而且在調色時，始終沒有使用三種以上的顏色來混色。

巴黎梅迪奇噴泉

FONTAINE DES MEDIÇIS, PARIS

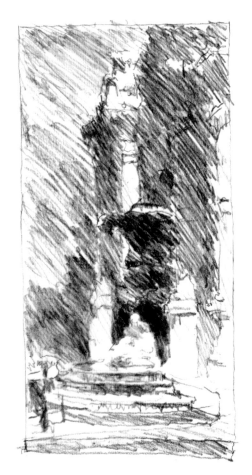

參考照片

　　這是我最喜歡的巴黎噴泉之一：盧森堡花園裡的梅迪奇噴泉。這幅示範作品説明如何使用各種顏料，創造強烈的光感。

　　注意，參考照片以黑白照片顯示，這樣可以更容易理解畫面所需的明暗關係。

1. 明暗草圖

　　這幅明暗草圖確定畫面的明暗關係，而非色彩計畫。就像那張黑白參考照片一樣，你無須考慮色彩和顏色。在這個階段，你只要專注於明暗關係。如果你把明暗關係弄對了，用什麼顏色都可以。

　　在這個階段也要確定畫面的焦點。在這幅畫裡，焦點在下方中間部分，也就是唯一出現黑白對比的地方。

用色 | PALETTE

- 鈷藍
- 鎘橙
- 喹吖啶酮焦猩紅
- 群青
- 鉻綠
- 天藍
- 洋紅
- 酞菁綠
- 喹吖啶酮玫紅

2. 底色

　　用鈷藍和鎘橙薄塗整個紙面，但焦點區域周邊留白不畫。整個薄塗顏色要很淺，用鈷藍從畫紙頂端（天空區域）開始薄塗，鎘橙主要用來畫噴泉和遠處的樹木。畫到畫紙底端時，再加一點鈷藍。在底色階段，畫完所有亮色調的顏色。然後讓畫面乾透。

3. 天空與背景

　　從頂端開始畫噴泉上方，並開始畫背景中的樹木。噴泉用鈷藍、喹吖啶酮焦猩紅和群青混色畫出。樹木則用鉻綠、喹吖啶酮焦猩紅和天藍混色上色。試著在紙上混色，而不是在調色盤上混合這些顏色。紙上混色可以產生更為透亮和鮮活的色彩。

4. 背景

　　繼續畫背景，使用跟先前一樣的顏色：鉻綠、喹吖啶酮焦猩紅和天藍，還可以加上鈷藍。

　　像藍色這類冷色在視覺上會產生後退感，適合用在背景處。你也可以把樹木畫得模糊一些，邊緣不要畫清楚，以便營造出空間前後的距離感。

　　注意，這些顏料都是亮色調的色彩，除了喹吖啶酮焦猩紅以外，其他顏料就算以純色畫仍然是亮色。而喹吖啶酮焦猩紅需要加大量的水分稀釋，才會畫出亮色調的顏色。

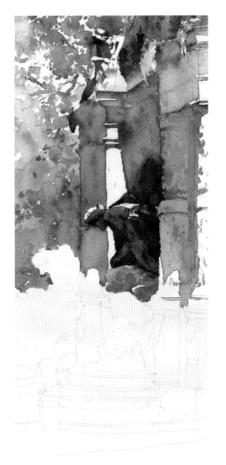

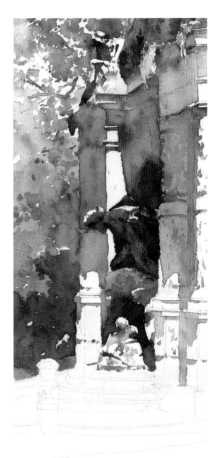

5. 噴泉

再次從頂端開始畫噴泉，主要使用鈷藍、鎘橙和喹吖啶酮焦猩紅，再加一點群青。這些顏色的濃度要調得比畫背景時更濃一些，才能畫得暗。拱形的最暗部分是用洋紅和酞菁綠混色畫成，只加一點點水，用很濃的顏料去畫。

6. 巨人

要畫出巨人身上深色的銅鏽，必須用酞菁綠、洋紅和群青來畫最暗的地方。這些顏料擁有畫出暗色的能力。事實上，酞菁綠和洋紅能調出黑色，因為這兩個顏色本身就包含紅、黃、藍三種原色。

畫某些較明亮區域時，還要加一點鈷藍和喹吖啶酮玫紅。

接著，以步驟 5 用的顏色畫紀念碑。

7. 焦點

畫出巨人底下很暗的區域，襯托出畫面的焦點：加拉蒂亞（Galatea）和阿西斯（Acis）這對愛侶。重要的是，這個區域的顏色必須畫得很暗，所用的顏色和畫巨人時一樣。暗色和雕像頂端白色的對比，會把觀者的視線吸引到這個地方。

用畫紀念碑的顏色來畫雕像的亮部。用酞菁綠、喹吖啶酮焦猩紅和群青完成背景，樹的底部區域要畫得比較暗一些。

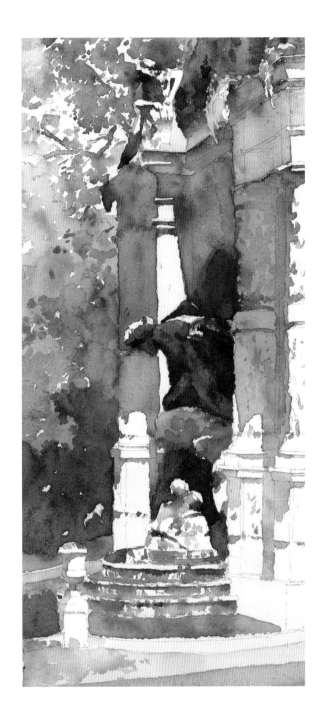

細節放大圖

這個大小相當於原作大的細節放大圖,說明在渲染時有多少種顏色融合在一起。我們會在下一章介紹這種技法。

注意,這裡的顏色並沒有畫髒掉。任何地方的顏色都是用不超過三種顏色調成的。

8. 潤飾完成

繼續往下畫,畫出流淌的水和池子。用鎘橙、鉻綠和鈷藍來畫這些物體。你有充分的自主權,想用什麼顏色畫流淌的水都可以。最重要的是,記得做一些留白,暗示閃閃發亮的水光。

最後,用鎘橙來畫步道,一直畫到整個草地。等這部分的顏料乾了,再在草地上罩染一層鉻綠。用鈷藍和喹吖啶酮焦猩紅畫出左下角的一些樹影,這幅畫就完成了。

用水彩作畫需要事先計畫。這可能要花一點時間,但等你終於能在腦子裡看到最終結果時,你會變得更有信心也更篤定。這些感受會在你的畫作中顯現出來。

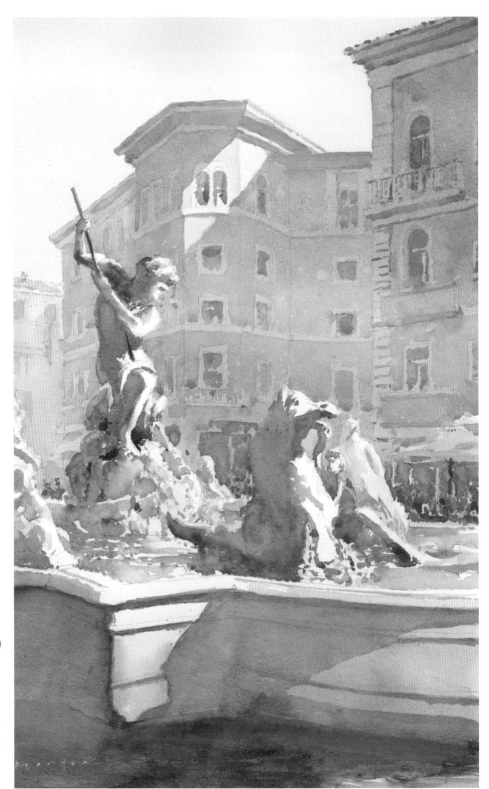

羅馬海神噴泉

（FONTANA NETTUNO, ROME）

18"×11"（46cm×28cm）

　　沒有必要用到調色盤上的所有顏色。在許多情況下，限制用色有助於產生更和諧的畫面。而且顏色用得愈少，畫出髒色的機率就愈低。

土耳其的水池邊
（POOLSIDE, TURKEY）

10"×5"（25cm×13cm）

　　追求透明效果並不表示你不能使用不透明顏料。不透明顏料也有透明度，只是沒有透明顏料那麼清透。

　　我在這幅畫裡用了天藍、鎘橙和鈷綠松石，這些顏色都被歸為半透明色或不透明色。我也用了一些非常透明的顏色，譬如：鈷藍、酞菁綠和喹吖啶酮金。大部分畫作都是用透明色和不透明色畫成的。重要的是，知道如何使用透明度各有不同的顏色。

威尼斯聖馬可廣場
（SAN MARCO, VENICE）

7"×5"（18cm×13cm）

　　這幅畫還沒畫完時，就有一隻鴿子在我的調色盤上「卸貨」。在一陣噁心過後，我同意這隻鳥的看法，該是停筆的時候了。下半部分的透明，留下更多想像空間，也讓畫面保持光亮。有時候，評論家的意見還是有道理的！

3

動筆：探索基礎技法

LAYING IT DOWN:
EXPLORING BASIC
TECHNIQUES

◆

　　跟不透明媒材不同，水彩不是用一道道筆觸畫成的。水彩是在紙上薄塗或渲染畫成的，這兩種技法經常搭配使用。薄塗分為兩種：平塗和漸層薄塗。渲染法（又稱濕中濕法）則是將一種濕顏料畫到紙上一處未乾的區域，顏料在紙上互相融合。

　　其他水彩畫技法還包括噴濺法、刮擦法和吸色法。儘管這些技法也很常用，但薄塗和渲染是水彩畫最基本也最能展現媒材特質的技法。

◁ **卡斯卡達斯**（CASCADAS）（局部）

濃度：乳製品比喻法

THE MILKY WAY

◎ 乳製品與水彩調色

顏料與水的比例是水彩畫最重要的概念。這個比例決定畫作的明暗，對於薄塗法和渲染法來說都不可或缺。

為了協助大家理解，我發明一套乳製品比喻法。如果你牢記乳製品的濃度，就能幫助你在調色時，確定顏料與水的比例。

舉例來說，脫脂牛奶很稀，將顏料加很多水調成像脫脂牛奶的濃度時，調出的顏色就很淺。而另一方面，將顏色加水調成如乳脂般濃稠時，所含的顏料就比濃度調成如「脫脂牛奶」時要多，調出的顏色也比較深。

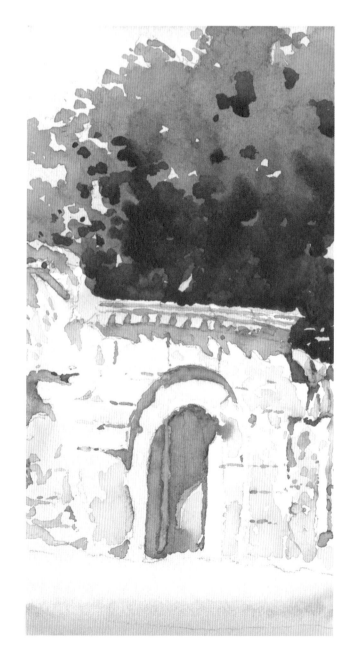

土耳其格雷梅花園大門
（GARDEN DOOR, GOREME, TURKEY）
7"×4"（18cm×10cm）

這張小速寫是畫土耳其一個古老大門，說明以乳製品比喻法調色的所有濃度，從顏色很淺的石頭到樹的暗面。如果你需要淺亮的色調，顏料加水的濃度就要像清淡乳製品的濃度。如果需要深暗的色調，顏料加水的濃度就要像含乳量高的乳製品那般濃稠。

脫脂牛奶

含水量很高，濃度很稀。
顏料很少，水分很多。

低脂牛奶

濃度一樣很稀，
但比「脫脂牛奶」含更多顏料。

全脂牛奶

濃度不那麼稀，比「脫脂牛奶」和「低脂牛奶」
含更多顏料。

乳脂

這種混合物實際上呈現膏狀，
含有許多顏料，極少的水分。

優格

這是直接從顏料管裡擠出來的顏料，
或許要加一點點水，讓顏料能夠流動。

薄塗法

WASHES

平塗（flat wash）是用單一顏色均勻塗在紙上，這可能是畫水彩最基礎的方法。許多水彩畫家會用這種層層平塗疊色的罩染法（glazing），創造出想要的色彩效果。雖然這種方法可能很花時間，因為每薄塗一層都要等這層顏色乾透，才能再畫下一層的顏色，但這種畫法卻能創造光彩奪目的色塊。

漸層薄塗（gradated wash）是用單一顏色，從淺畫到深，或從深畫到淺，也可以將一種顏色與另一種顏色混合。這種方法相當實用，但需要花時間練習，在畫風景水彩的天空時，特別有用。

◉ 平塗

珍貴的水珠

在進行各種薄塗時，要讓調好的顏料順著紙面往下流動，這樣才能達到均勻上色的效果。讓紙面傾斜15度（或更大的角度），從頂端開始橫向上色，多餘的顏料會在上色區域下方形成水珠狀。接續水珠狀的顏料畫下一筆，如此反覆沿著紙面往下薄塗。

平塗

要畫平塗，要先調好想畫的顏色，記得調出足夠的用量。從要畫的區域頂端橫向平塗，記得讓呈水珠狀的顏料沿著紙面向下流動。反覆平塗到最底端時，再用畫筆將多餘的顏料吸起來。

罩染

罩染是用一層顏色疊壓在另一層顏色上面，以此創造出新顏色的方法。以這個例子來說，先平塗一層喹吖啶酮金，等顏色乾透後在上方平塗一層鉻綠。就像玻璃片一樣，光線穿透兩層顏色反射出來，產生一種黃綠色。任何顏色都可以用於罩染，但使用比較透明的顏色疊在上面，罩染的效果最好。

漸層薄塗

單色由淺到深

單色由深到淺

雙色漸層

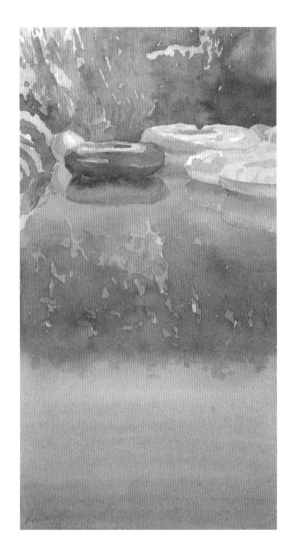

漸層薄塗示範

漸層薄塗的畫法跟平塗的畫法差不多，是讓調好的顏色從淺畫到深，或從深畫到淺，運筆時也要讓顏料沿著紙面往下流動。同樣地，你也可以使用不同的顏色，進行漸層薄塗。最右邊的第三個例子，就是從鎘橙開始漸層畫到鈷藍。在薄塗過程中，要加更多的水以確保色彩均勻漸變。所有的顏色都可以用於漸層薄塗，但用比較透明的顏色會塗得更均勻。

◁ **緬因州的夏日**
（SUMMERTIME IN MAINE）
9"×5"（23cm×13cm）

在這幅畫裡，你可以從水面看到漸層薄塗的實際應用。顏色從藍色到接近底端處變成藍綠色。綠色倒影是在藍色薄塗上罩染出來的。其他大部分區域是用渲染法畫的，我們會在後續幾頁介紹這種技法。

渲染法

PAINTING WET-IN-WET

渲染法（wet-in-wet）是水彩特有的技法。在濕潤未乾的畫面上，畫上加水調色的顏料，就能創造一種只有水彩顏料才做得到的效果。顏料在紙上彼此融合，畫面乾透後，會形成一種生動的混合效果。

乳製品比喻法是渲染法的關鍵。抓準時間在濕潤的紙面上繼續上色，則需要一些練習。但這種練習相當值得，因為渲染法能讓畫面產生精彩的效果。通常，你應該先進行較淺顏色的薄塗（顏料濃度相當於低脂牛奶或脫脂牛奶），然後再畫上同樣濃度或更濃的顏料。如果不這麼做，就有可能產生難看又難以去除的水痕。

抓準紙張濕度上色的時機也很重要。紙張表面的濕度剛好時，就有比較長的時間上色。這是運用渲染法的最佳時機。一旦紙面乾透，就該停筆。如果這時還不停筆，就可能失去水彩特有的鮮活與透亮。

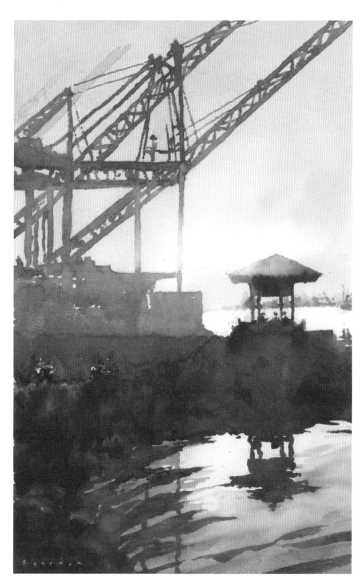

▷ 河口
（THE ESTUARY）
14"×9"（36cm×23cm）

這幅畫大部分是用渲染法畫的。天空是鎘橙和鈷藍的融合。吊車是用鈷藍、喹吖啶酮焦猩紅和群青，在紙面還濕潤時混色畫出。同樣地，暗色前景使用上述顏料加上酞菁綠和洋紅來畫。這些部分乾了以後就不再修飾，藉此保留顏色的鮮活感。

渲染法的過程

WET-IN-WET PROCESS

只要紙張表面還濕潤，就能不斷用任何顏色繼續渲染。最好以較濃的顏色，畫在較淺的顏色上面。一旦畫出你要的明度和形狀，就讓顏料和紙張完全乾透。記住，顏料在乾透以後，看起來會比在濕潤時淺得多。所以上色時要把顏色畫得比想要的顏色更深一些。

在畫渲染法時，你可以將紙面當成調色盤，讓顏色在紙上混合出你想要的色彩和明度。這種技法能畫出相當有趣的混色效果。

渲染法畫出的區域一旦乾透，最好不要在上面繼續薄塗。雖然你可能忍不住想這麼做，因為顏色乾透後會比濕潤時淺得多。但在渲染法畫過乾透之處再上色，有可能讓畫面失去光感並顯得呆板。一次就把明度畫到位是最好的，但要做到這樣，確實需要一些練習。

◆

對渲染法來說，溫度和濕度非常重要。如果天氣過於乾燥炎熱，要在紙上顏料乾透前上色，就可能有問題。英國人畫水彩，納瓦霍族（Navajo，美國西南部印地安人）做沙畫，是有道理的。

◆

1. 用濃度相當於低脂牛奶的
 喹吖啶酮焦猩紅色塗滿整個矩形。

2. 趁上色區域還濕潤，在部分區域加入
 濃度相當於全脂牛奶的鉻綠色。

3. 趁上色區域還濕潤，在部分區域加入
 濃度相當於全脂牛奶的天藍色。

其他水彩技法

A FEW MORE TECHNIQUES

　　除了薄塗法和渲染法以外，還有其他幾種上色技法，包括從噴濺法到乾筆法。儘管這些技法並不常用，但可做為傳統上色技法的補充。

在濕潤的紙面上潑灑
輕敲沾有顏料的畫筆或牙刷，
將顏料潑灑在濕潤的紙面上。

吸色法
在紙面顏料還濕潤時，
用紙巾或軟抹布吸走一些顏料。

在乾燥的紙面上潑灑
方法同上，
只是將顏料潑灑在乾燥的紙面上。

遮蓋法
用紙膠帶或留白膠蓋住一些區域，將紙面留白。我使用不傷紙面的製圖膠帶。其他讓紙面恢復白色的方法，還包括用濕海綿吸走紙上的顏料，以及用刀片刮除紙面顏料等。

乾筆法
用乾的畫筆沾取濃厚的顏料，
畫筆在紙面上拖行。

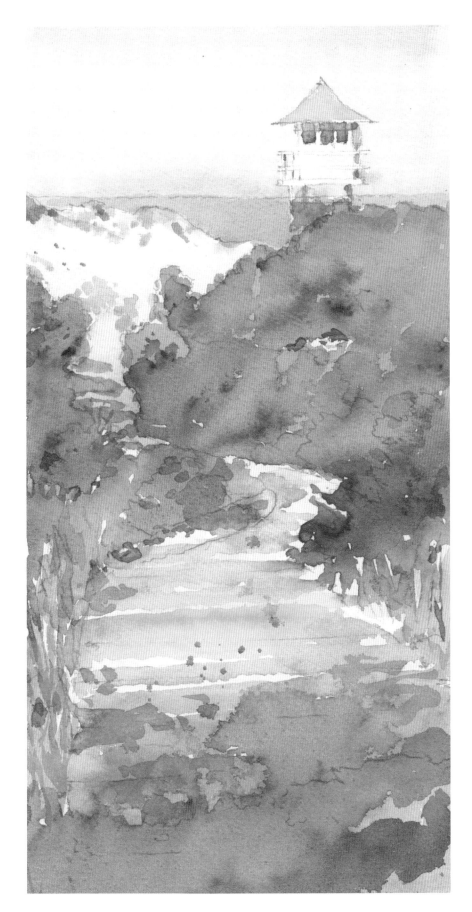

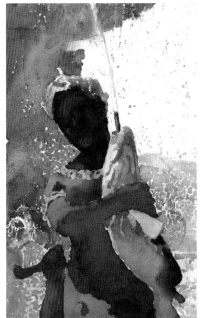

△ **巴黎海神噴泉**
（FONTAINE DES MERS, PARIS）
11"×7"（28cm×18cm）

◁ **澳洲庫爾蘭灣**
（COURAN COVE, AUSTRALIA）
11"×5"（28cm×13cm）

　　這兩幅畫都使用潑灑法，這樣畫可以讓人聯想到噴濺水花或崎嶇不平的小路。

巴黎塞納河暮色

THE SEINE AT SUNSET, PARIS

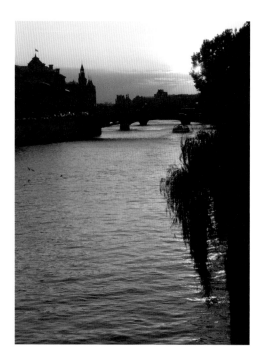

用色 | PALETTE

- 鎘橙
- 鈷藍
- 喹吖啶酮焦猩紅
- 群青
- 紅赭
- 酞菁綠
- 洋紅

參考照片

這是示範作品使用的參考照片。注意，以黑白照片列出是為了排除色彩的影響，強調出畫面的明暗關係。

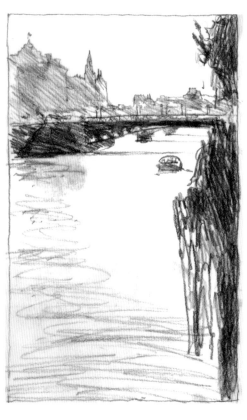

1. 明暗草圖

利用照片提供的基本資訊，以鉛筆畫出明暗草圖。注意參考照片與明暗草圖之間的區別：在明暗草圖中，背景變亮了，這樣可以營造遠景的距離感；船也移動了，如此就能產生一個更強的畫面焦點。

重要的是，從參考照片裡挑選你需要的元素。不要讓照片支配你的選擇，照片只是一種參考。

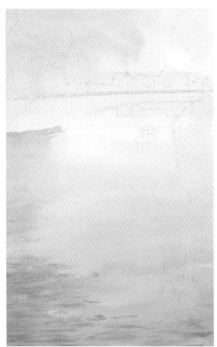

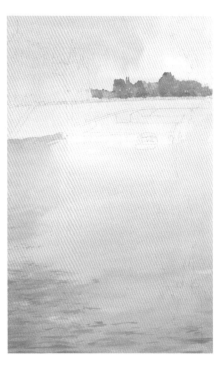

2. 鉛筆稿

　　在水彩紙上（此畫使用 140 磅〔300gsm〕的阿奇斯冷壓紙），畫出詳細的鉛筆稿。以軟筆芯鉛筆（如2B 鉛筆，較硬筆芯的鉛筆會將紙面劃傷）畫鉛筆稿。記住，不必把所有資訊都畫到紙上。只要把足夠的資訊畫出來，這樣你在上色時，就能專心上色，不必操心該畫什麼。不過，從另一方面來看，如果沒有畫出足夠的資訊，你會因為想著「我該在這裡畫什麼？」而分心，無法全神貫注在上色過程。

3. 底色

　　為了表現日落時分的傍晚景色，先用鎘橙和鈷藍在天空部分做漸層薄塗，把一些顏料吸起來，暗示日落的光線。接著用鈷藍薄塗整個建築區域。然後將畫筆洗乾淨後沾上清水，畫筆接續先前水珠狀的顏料，往下薄塗到小船周圍的水面區域，並留住焦點區域的白。接著用鎘橙沿著紙面往下薄塗，從淺色畫到底端的深色。趁顏色還濕潤時，用濃度較高的鈷藍，以渲染法在水面上畫出水波紋和倒影。

　　記住，這是從頂端到底端的一大片薄塗。一次薄塗染好，有助於讓整個畫面融為一體。

4. 背景

　　背景部分使用鈷藍和喹吖啶酮焦猩紅，以渲染法完成。如果你跟我一樣是左撇子，就從右邊開始畫，以免讓你的手沾到濕顏料。如果你慣用右手，就從左邊開始畫（見步驟 5）。最重要的是，顏色要畫得很淺，才能讓背景顯得遙遠。

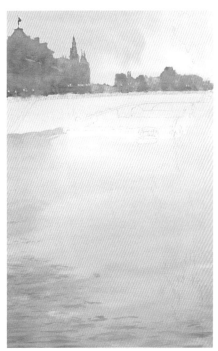 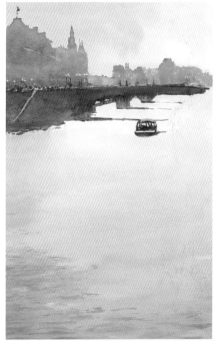 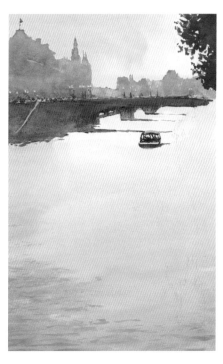

5. 更大範圍的背景

　　不管你是從左邊開始畫，還是從右邊開始畫，都要把背景畫完。注意，背景幾乎只是一個大輪廓的形狀，沒有很多的細節。通常，背景可以加以簡化並畫得模糊些，這樣有助於襯托出畫得更細膩的中景和前景。

6. 中景

　　用畫背景的顏色——鈷藍和喹吖啶酮焦猩紅，加上一些群青和紅赭，調出更濃的顏色，以渲染法畫出橋和小船。記住，橋、橋的倒影和陰影，以及小船都要畫得跟背景一樣，只有形狀就好，不必畫出太多細節。

7. 前景

　　用酞菁綠、洋紅和喹吖啶酮焦猩紅調成一種暗色，開始畫前景的樹。這些顏色是用渲染法畫上去的。先畫一層濃度相當於低脂牛奶的喹吖啶酮焦猩紅，再將濃度相當於優格的其他兩種顏色畫上去。要特別留意樹形不規則的邊緣。

　　跟大多數薄塗一樣，此處的薄塗也是從傾斜的紙面頂端開始畫起。讓顏料沿著紙面往下流動，重力會幫你一把。這種方法也能讓你拿畫筆的手保持乾淨，因為你的手不會沾到未乾的顏料。

細節放大圖

　　在這張細節放大圖裡，你可以看到渲染法的豐富效果。渲染法的效果跟最初在天空和水面的漸層薄塗的平滑感截然不同。注意在渲染法上色的區域，不同顏色如何相互融合。

　　也請留意在畫背景時，如何畫出路燈周圍，讓路燈的顏色比背景更淺。當然，你也可以後續再刮擦掉顏料，藉此暗示路燈，或用白色不透明顏料，把路燈畫出來。

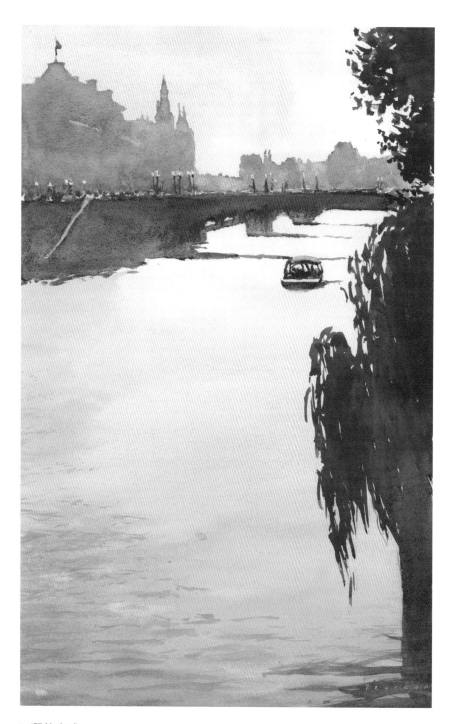

8. 潤飾完成

　　繼續沿著紙面往下畫，用跟步驟 7 一樣的顏色來畫樹。畫到底部時，改用跟中景一樣的顏色——喹吖啶酮焦猩紅、群青和鈷藍，讓樹的薄塗能跟河堤的顏色融合在一起。在最底部用一些鈷藍畫到水面區域，畫出較暗的波紋。

　　注意，這幅畫有多少部分是在底色階段完成的。天空、水面、倒影、光感和氛圍，都是在開始作畫五分鐘內完成的。

△ **法國多爾多涅的小徑**
（CHEMIN DE LA DORDOGNE）
14"×9"（36cm×23cm）

這幅畫用到的許多技法，跟前一個示範相同。在底色階段，以鎘橙與鈷藍畫出天空和道路，這部分差不多占四分之三的畫面。

跟右圖〈摩根馬場〉一樣，這條道路有助於引導觀者的視線進入畫中。

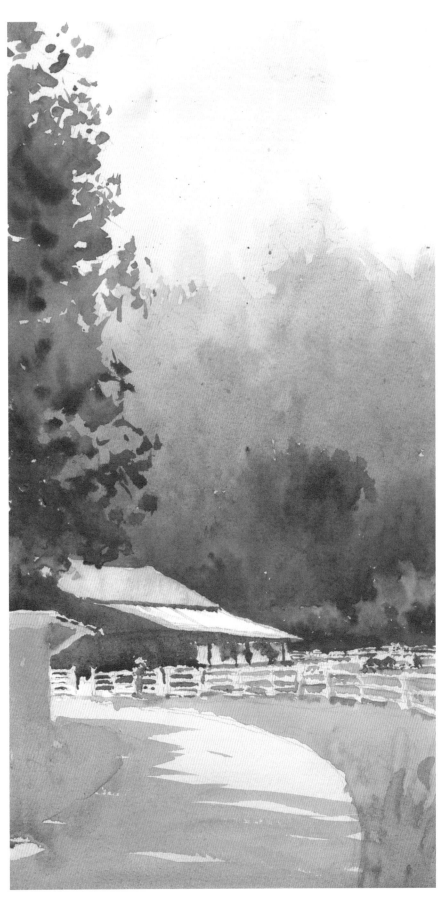

▷ **摩根馬場**
（MORGAN HORSE RANCH）
14"×7"（36cm×18cm）

這幅畫主要是用渲染法完成的，包括天空和背景等部分。這種技法特別容易讓人聯想到和煦有霧的日子。

注意，這條道路如何引導你的視線進入畫中。在構圖時，街道、人行道和小徑都是相當有用的利器。

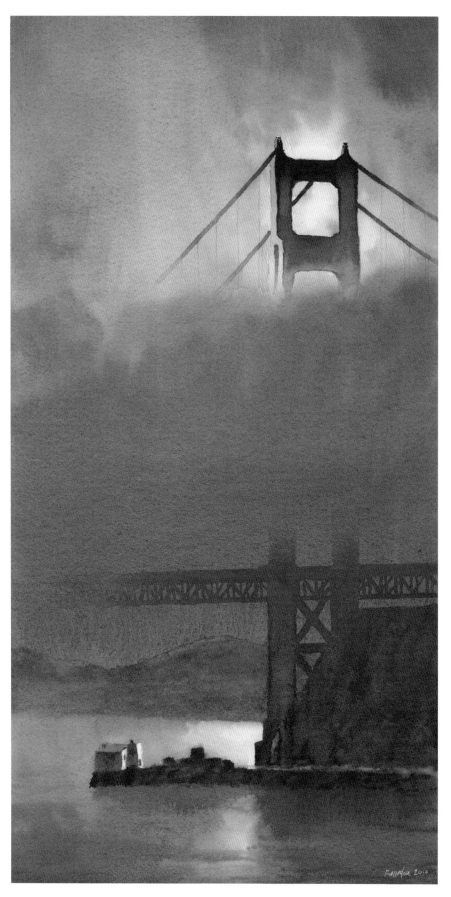

北塔夜曲
（NORTH TOWER NOCTURNE）
22"×11"（56cm×28cm）

這幅畫就是運用渲染法完成的。底色完成後，整張畫幾乎都是在紙面濕潤的情況下完成上色。

抓準時間和保持耐心，就是關鍵所在。有時候，在開始畫相鄰區域前，你必須停筆不畫幾分鐘，好讓剛畫上去的顏色稍微乾一點，再繼續畫相鄰的區域。否則就會跑色，產生不必要的水痕。

用渲染法可以獲得一連串的效果，包括：令人愉悅的水色交融、柔和迷人的邊緣，最棒的是可以產生水彩畫特有的透亮感。

| 第四章 |

建築水彩畫

THE ARCHITECTURE
OF
WATERCOLOR

◆

　　用水彩來畫建築題材，這種做法早就行之有年。沙金特以威尼斯和義大利為題材的畫作，可能是展現水彩與建築巧妙結合的最知名範例。甚至，巴黎的法國美術學院（École des Beaux-Arts）只用水彩來畫建築素描。

　　描繪建築需要懂一點透視，還必須對光影有一些了解。在本章中，我們探討這些要素的基本知識時，採用一種能把畫建築變成樂趣的方式。這樣一來，那些聽到「透視」一詞就頭疼的人，也能用水彩開心畫建築。

◁ **皮埃蒙特**（PIEMONTE）（局部）

透視基礎

PERSPECTIVE

用透視法畫基礎素描需要兩個要素：地平線和消失點（vanishing point）。有些基礎素描只需要一個消失點（一點透視，one-point perspective），有些則需要兩個或更多個消失點。

貫穿畫面而且跟視平線等高的那條遙遠的水平線，就是地平線。想像一下，大海的景色，大海的盡頭就是地平線。以透視的觀點來說，所有畫裡都存在一條看不見的線，也就是地平線。

在消失點匯聚的線條，造成一種透視的錯覺。簡單講，建築物一側的線條都從這側的消失點放射出來，建築物另一側的線條都匯聚到另一側的消失點。

許多畫常常只有一個消失點，譬如以城市景色為主題的畫就是如此。這就是所謂的一點透視。第二個消失點太過遙遠，匯聚於第二個消失點的線條都互相平行。

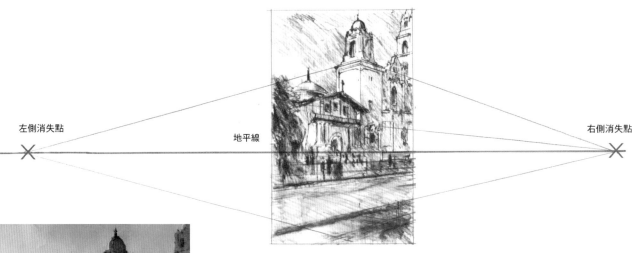

左側消失點　　　　　　　　　　地平線　　　　　　　　　　右側消失點

兩點透視

在這幅平視圖，你可以清楚看到跟視平線等高的地平線。在這個景色裡，所有人的頭部都在地平線上或在地平線附近。

注意，建築物左側的所有線條都匯聚於左側消失點，而右側的所有線條則匯聚於右側消失點。

我在作畫前，總會迅速畫一張鉛筆稿，確定地平線和消失點的位置。

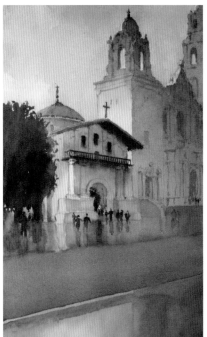

舊金山都勒教堂
（MISSION DOLORES, SAN FRANCISCO）
14"×9"（36cm×23cm）

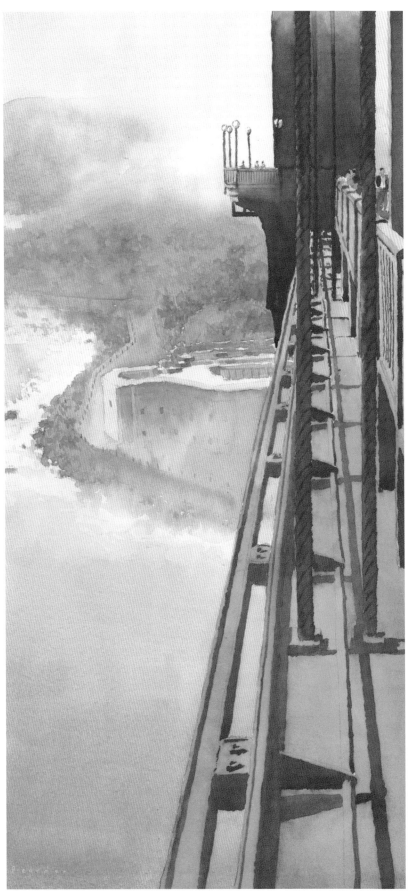

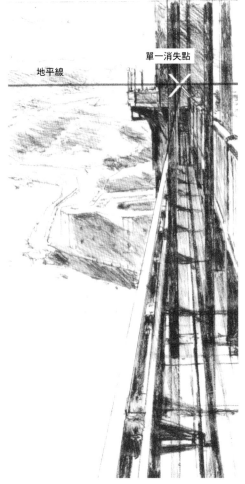

地平線　　　　　　單一消失點

一點透視

　　一點透視的消失點位於畫面內部。在這種情況下，畫中的消失點類似於對頁畫中的右側消失點，而左側消失點太遠，以至於匯聚於左側消失點的線條看起來都是平行的。

　　地平線與橋上人物的視平線齊平，橋下峽堡公園的消失點也落在這條升高的地平線上。注意，遠處人物的頭部都位於地平線上。

　　一點透視對於街景特別有用，街景中的建築都朝向一個消失點退去。

舊金山金門大橋遠眺
(GOLDEN GATE BRIDGE OVERLOOK)
22"×11" (56cm×28cm)

掌握圓與方的透視

CIRCLES AND SQUARES

我在指導戶外寫生課時注意到，畫帶有透視感的圓形物或曲線，尤其是在圓形物或曲線靠近地平線時，讓很多人大傷腦筋。在跟地平線等高時，圓形和曲線都會壓扁成一條水平線，但很多人還是想把它畫成曲線，因為大腦告訴他們那是曲線。其實，在靠近地平線的地方，圓形只剩下曲度很小的兩條曲線。當圓形離地平線愈遠時，曲度就愈大。

而帶有透視感的方形，似乎好畫得多。在戶外寫生時，畫方形有助於確定比例。畫草圖和鉛筆稿時，我通常會畫一些方形來確定建築物的正確比例。

地平線

無垢之泉（草圖）

從圖中可以看到，當各層水池離地平線愈來愈遠，它們的曲度就愈來愈大。注意，在地平線的高度上，曲線已經完全變平。有時，把帶有透視感的圓形想像成離地平線愈遠就愈圓的橢圓，這種做法很有幫助。

在戶外寫生時，畫方形來確定透視中的比例關係，這種做法特別有用。這些方形可以協助你判斷出建築物的大小和彼此之間的關係。

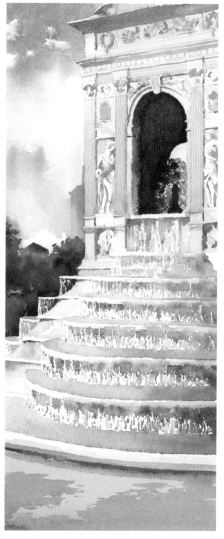

巴黎無垢之泉
（FONTAINE DES INNOCENTS, PARIS）
25"×14"（63cm×36cm）

大氣透視法
（又稱空氣遠近法）

ATMOSPHERIC PERSPECTIVE

透視法是讓畫面產生空間深度感的一種方式。根據達文西的觀點，除了前面談到的線性透視法，還有很多方法可以讓畫作充滿空間感。

達文西寫了很多跟透視有關的論述，他認為大氣透視法和線性透視法一樣重要。當你欣賞達文西的名作〈蒙娜麗莎〉時，請注意跟畫中女主角喬孔達夫人（La Gioconda）相比，背景就簡略模糊得多，色調也比較淺。在畫水彩時，你可以學習達文西的做法，將背景畫得輕柔縹緲，強調出空間的深度。

注意，以下面這兩幅畫為例，背景都畫得很簡略。在實景中，背景中其實有許多細節，但我將細節都簡化成形狀。這種簡化有助於襯托出更細緻描繪的前景和中景。

舊金山榛子街
（FILBERT STREET, SAN FRANCISCO）
13"×7"（33cm×18cm）

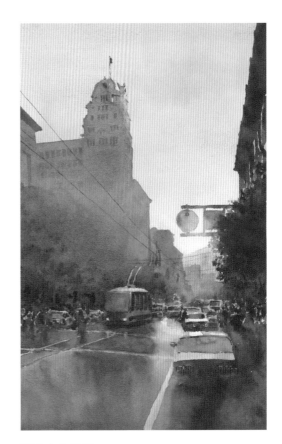

舊金山市場街
（MARKET STREET, SAN FRANCISCO）
20"×14"（51cm×36cm）

亮面、暗面與陰影

LIGHT, SHADE AND SHADOW

描繪光線可能是水彩最強大的能力之一，這也讓水彩成為表現建築的一種完美媒材。只要一些薄塗淡染，就能輕易畫出建築物受光面上閃動的光線。

描繪暗面與陰影，才是水彩真正的實力所在。建築物的暗面與陰影等處，都有豐富的暖色和冷色反射其中，也最能突顯建築物的形狀。讓這些區域的色彩更加鮮活，畫作就會生動出色。

在著手畫建築時，忽略建築實體，這樣做很有幫助。你該做的反而是瞇起眼睛捕捉亮面、暗面和陰影的圖案。要做到這樣，需要一些練習，但如果你能忽略建築實體，只判斷光影的圖案，往往就能創作出更精彩的作品。光影產生的抽象圖案，就是構圖的核心。

光感決定建築物看起來是生動或沉悶。藉由讓建築物籠罩在強烈的光感中，就能讓你的水彩畫光彩奪目。

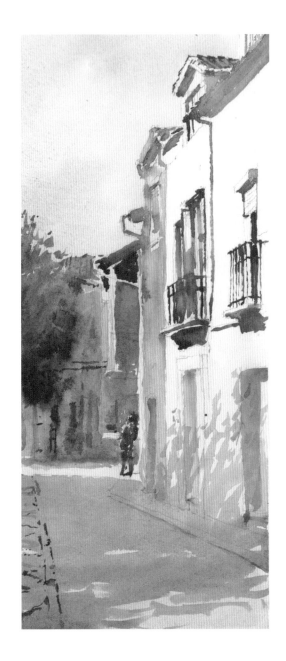

▷ 西班牙厄瓦斯修道院街
（CALLE DEL CONVENTO, HERVAS, SPAIN）
14"×6"（36cm×15cm）

暗面和陰影突顯出建築本身的形狀。注意，建築物上方的陰影如何勾勒出建築物上緣的形狀，而暗面區域則讓人了解這棟建築物的深度。建築物的亮面幾乎留白不畫，主要由暗面和陰影發揮作用。另外還要注意，這幅畫應用一點透視。一點透視是表現街景的實用工具。

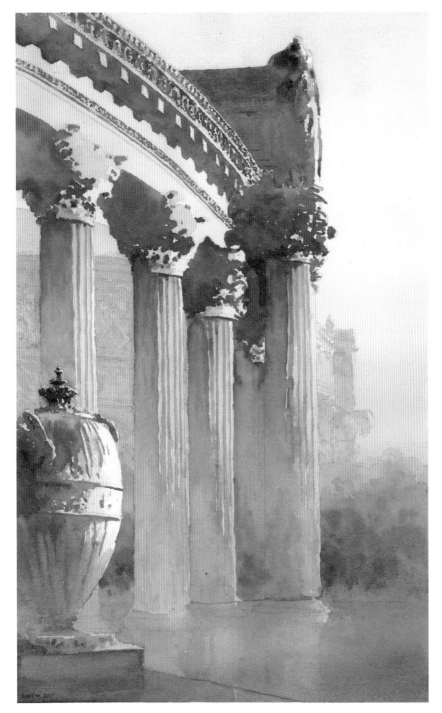

舊金山藝術宮
（PALACE OF FINE ARTS,
SAN FRANCISCO）
18"×11"（46cm×28cm）

　　注意，受光部分暖橙色的薄塗沿著柱子。往下轉變成冷藍色。由於暗面與陰影區域的暗色調，這種色彩的微妙變化創造出一種暖光與冷光熠熠生輝的感覺。

　　特別留意建築物主體上的反光。在這幅畫裡，請注意建築物結構下側的橙色調，這是從地面反射上來的暖光。地面和陰影處的冷藍色則反映出天空的顏色。

　　下次你觀看淺色調的建築物時，要觀察建築物結構下方的暖色和陰影處的冷色。如果你畫的天空是暖橙色，那麼陰影處當然也應該是暖色調。這種色彩變化相當微妙，但卻能讓你以建築為主題的畫作，產生真實又生動的效果。

惡魔島靠岸

ALCATRAZ ISLAND LANDING

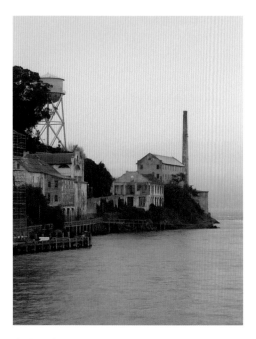

參考照片

　　這幅畫意在表現霧氣籠罩的寒冷清晨，船隻抵達惡魔島的情景。三角形構圖和水平與垂直的對比，形成一種引人入勝的形狀配置。

用色 | PALETTE

- 鈷藍
- 鎘橙
- 鈷綠松石
- 喹吖啶酮焦橙
- 洋紅
- 酞菁綠
- 喹吖啶酮焦猩紅

1. 明暗草圖

　　在鉛筆明暗草圖裡標出消失點。以這幅畫來說，有兩個位於右側的消失點，因為兩組建築物之間有個角度，所以每組建築物都有自己的消失點。

　　右邊那組建築物的消失點位於畫面右側邊緣外（消失點 1，VP1）。左邊這組建築物的消失點落在畫面內部（消失點 2，VP2）。以致於整個畫面形成一點透視。

　　這些建築物的左側消失點都在左側遙遠處。所以，最簡單的做法是，省略左側消失點，把匯聚於左側消失點的線條都畫成完全水平。

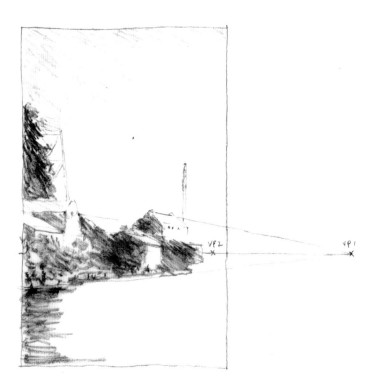

2. 鉛筆稿

用 2B 鉛筆在 140 磅（300gsm）的阿奇斯冷壓水彩紙上，仔細畫出整個景色的輪廓。不必害怕鉛筆線畫得太重，上色後這些線條大多就看不見了。重要的是，你在打鉛筆稿時，必須看見自己在畫什麼。

打好鉛筆稿後，用繪畫專用的紙膠帶將紙貼到美森耐硬質纖維板上。

讓板子至少傾斜十五度。我是把板子放在法式畫架上，調整畫板傾斜十五度。

3. 底色

用鈷藍與鎘橙調色，薄塗出兩大片灰色區域。其中一區比較藍，另一區多加一點鎘橙，所以偏暖。

從頂端開始，用調好的藍灰色往下漸層薄塗，愈靠近地平線的部分就愈偏暖灰。上色時避開建築物的白色牆面，此處留白不畫。

繼續往下薄塗，越過地平線，進入水面區域。然後，往下進行由暖色到冷色的漸層薄塗。在藍灰色中加一些鈷綠松石，讓水面比天空更暗一些，也更接近水面的實際顏色。

4. 背景

用鈷藍和鎘橙調出一個稍微有點暗的灰色。顏料濃度應該接近低脂牛奶，而不是畫底色時用的脫脂牛奶。

用這種顏色畫出遠處的水塔，也稍微暗示出地平線附近較暗的天色。

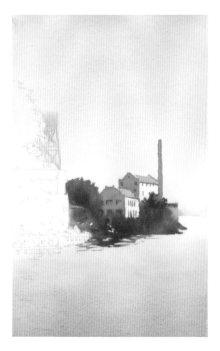

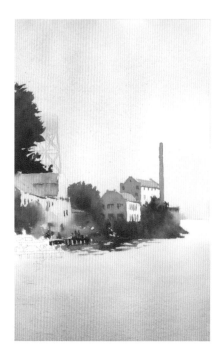

細節放大圖

5. 建築與樹

如果你是左撇子，就用鈷藍加一點喹吖啶酮焦橙調成灰色，從上往下畫出排氣煙囪。（如果你慣用右手，可以從步驟 6 開始，從左往右畫。）把這片顏色一直帶到兩座建築物的暗面和陰影區域，讓整個暗面形狀連接起來。

接著畫樹，先在整個區域薄塗一層喹吖啶酮焦橙，然後以洋紅和酞菁綠調成較濃稠的顏色，趁先前薄塗區域還濕潤時畫上去，偶爾也可以加一點喹吖啶酮焦猩紅。渲染法可以將樹畫得富有變化與活力。整個區域畫完後，將一些顏色帶進水面畫出倒影。

趁顏料還沒完全乾透，以酞菁綠和洋紅調色，調成類似優格的濃度，畫出那些近乎黑色的區域。

6. 更多的建築與樹

從背景處的樹開始，用濃度近似低脂牛奶的喹吖啶酮焦猩紅，塗滿整個樹木區域。用洋紅和酞菁綠調出較濃稠的顏色，趁先前的薄塗還濕潤，讓它蓋住整個樹木區域。

用鈷藍加一點鎘橙調出灰色，畫出建築的暗面和陰影。趁著紙面還有點濕潤，用鎘橙畫出屋頂，並讓顏色稍稍流進暗面區域裡。

用上述方法畫出下方的樹，但要用喹吖啶酮焦猩紅代替洋紅，跟酞菁綠調色。讓顏色在邊緣處流出一些，製造一些變化。在靠近底部的地方加一點鎘橙。注意，此處的建築物並非純白：整個區域都以淺灰色薄塗。這樣一來，右側純白色建築物，仍是整個畫面的焦點。

這張細節放大圖說明一種顏色如何流進另一種顏色，讓邊緣變得柔和，也產生一種更引人聯想的效果。

注意，窗戶是怎麼畫上去的，這裡用的是一種比較濃也比較暗的灰色來畫窗戶。最後用較淺的鎘橙薄塗屋頂，完成這個區域。

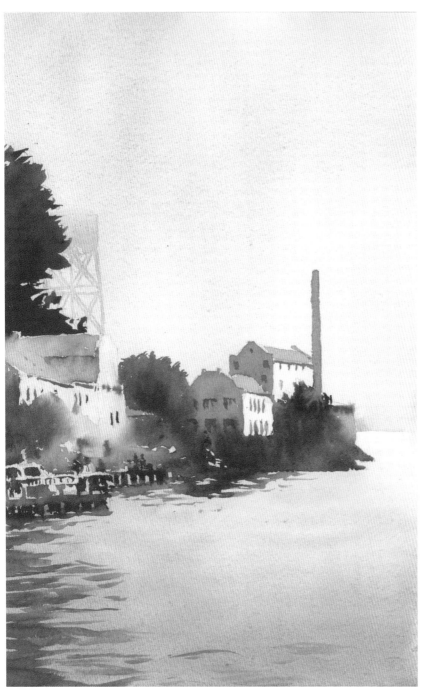

7. 潤飾完成

　　用鈷藍和喹吖啶酮焦橙畫完碼頭區域，碼頭下方用洋紅和酞菁綠調成黑色來畫。這個區域可以畫得非常印象派，因為這裡不是焦點，只要加點暗示就夠了。

　　用鈷綠松石加一點酞菁綠和喹吖啶酮焦猩紅調成灰色，畫出水波紋，完成這幅畫。以水平方向的筆觸，從碼頭下方開始畫起，將這種顏色帶到畫面下方。

　　注意，焦點仍然保持在右側那組建築物，這是畫中黑色與紙面的純白唯一並置之處。

▽ **舊金山市場街 700 號**
（700 MARKET STREET, SAN FRANCISCO）
18"×11"（46cm×28cm）

　　畫建築時，沒有必要畫出整個建築物。在畫這幅畫時，我最感興趣的是建築物的頂端，所以我把其餘部分都虛掉。

　　注意，建築物頂端具有強烈的透視效果。建築物兩側牆面形成的夾角要大於或等於 90 度。如果夾角小於 90 度，就會讓建築物顯得變形。畫建築物的頂端時，要把這一點牢記在心。

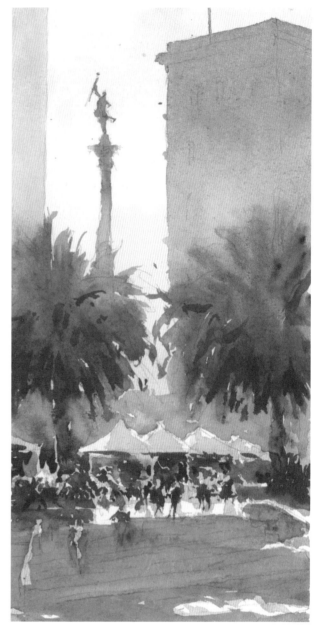

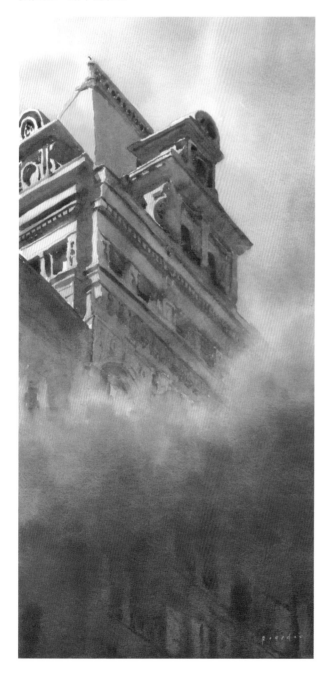

△ **舊金山聯合廣場**
（UNION SQUARE, SAN FRANCISCO）
10"×5"（25cm×13cm）

　　這是以舊金山知名廣場為主題，用四十五分鐘完成的一張速寫。由於我要表達的是秋日午後為某個活動搭起的帳篷和參加的人群，所以背景的建築物就只留下輪廓。這種處理手法不僅可以引導觀者注意畫面焦點，也能令人聯想起十一月午後的柔和光線。

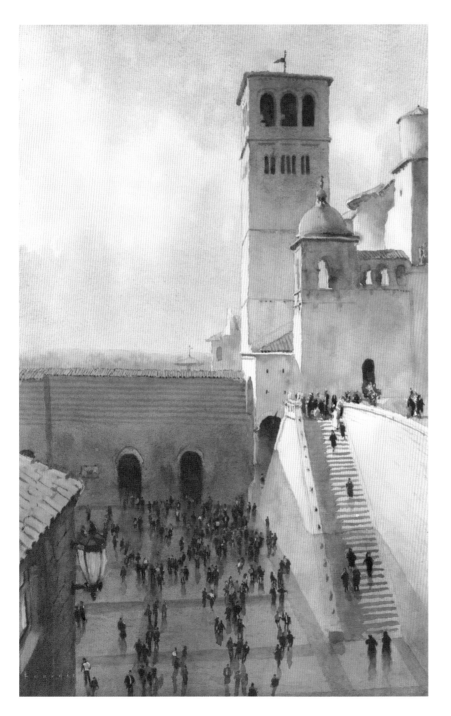

阿西西的聖方濟各下教堂廣場
（PIAZZA INFERIORE DI
SAN FRANCESCO ASSISI）
23"×14"（58cm×36cm）

　　這幅畫展現出一點透視的價值。
地平線的高度跟上方廣場人群的視平線
齊平，這些人物是畫面的焦點。向一處
匯聚的透視線條有助於引導觀者將視線
集中到這些人物身上，強調出畫面的焦
點。這幅畫也說明選擇視點的重要性。
藉由運用這條升高的地平線，就能表現
出由階梯連接起來的兩個廣場。

5

光的明暗

THE VALUE OF LIGHT

◆

　　明暗佈局決定一幅畫的光感。創作一幅充滿光感的水彩畫時，就要優先考慮明暗，再考慮色彩。本章討論明暗的應用及其在水彩畫中的作用。培養對明暗的直覺，你會畫得更得心應手。

◁ **阿爾塔米拉**（ALTAMIRA）（局部）

明暗與色彩孰輕孰重

VALUE VERSUS COLOR

在再現式繪畫（representational painting）這個領域裡，關於明暗與色彩孰輕孰重的爭議始終沒有間斷。許多畫家認為明暗計畫是唯一必要之物。對於他們來說，明暗優先，色彩次之。相反地，色彩主義者卻覺得色彩最為關鍵，一幅畫的成功取決於本身的色彩配置，而明度是色彩本身就具有的特性。

我不想在這種爭論中選邊站，但我傾向於明暗優先這種說法。經年累月地作畫與教學，讓我更加相信要畫好一張畫，就要先做好明暗計畫。即使已經畫了幾十年的畫，我每次在作畫前，還是會用鉛筆畫一張明暗草圖，決定畫面的明暗關係。如此一來，我就能挑選可以產生這種明暗關係的色彩。

許多學生往往不願意畫明暗草圖，以致於畫到一半時就畫不下去，或是不得不修改先前畫過的部分。原因就出在，他們沒有先搞清楚自己想畫出怎樣的明暗關係。儘管色彩很重要，但依據紮實可靠的明暗計畫，才是畫出好作品的穩當途徑。

光與明暗密切相關，兩者密不可分。藉由巧妙運用明暗，就能讓畫作顯現出強烈的光感，描繪出從日正當中到夜色朦朧等各種不同的光影效果。明暗的處理決定光線會營造怎樣的氣氛和感受。

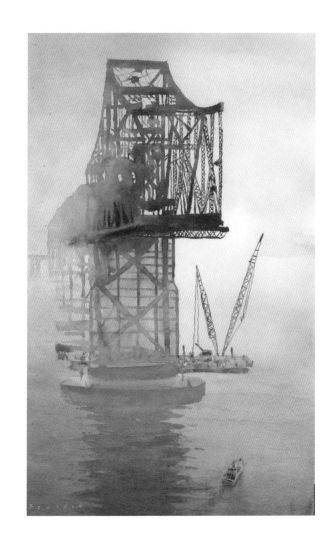

▷ **拆除海灣大橋**｜灰階圖
（BAY BRIDGE DEMOLITION）Gray Scale Version

有時候，將圖轉成灰階相當有用，這樣就能排除色彩的影響，更清楚地辨識其中的明暗關係。

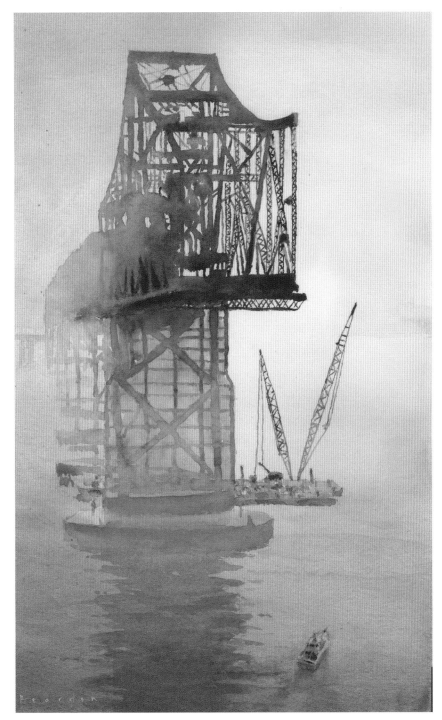

拆除海灣大橋
（BAY BRIDGE DEMOLITION）
18"×11"（46cm×28cm）

　　這幅畫幾乎完全由中明度色調構成，隨著橋伸向遠方，明度從中間色調過渡到亮色調，由此產生一種距離感。在二維的紙面上描繪三維空間時，通常必須誇大景深的效果。明暗關係能幫你做到這種效果。

　　在這幅畫裡，色彩扮演輔助的角色。舉例來說，灰暗的色彩喚起一種清晨天色剛亮的氛圍。色彩的表現能改變畫面給人的感受。切記，色彩改變畫面的氣氛，而明暗建立畫面的構圖。

明度

VALUES

明度（Value）是從純白延伸到純黑的一系列調子。以 1 到 10 為刻度，白的明度就是 1，而黑的明度就是 10。1 到 3 被歸為亮色調，4 到 7 是中間色調，7 到 10 是暗色調*。

在水彩畫中，水與顏料的比例可以產生不同的明度。也就是說，你在顏料裡加愈多水，就會畫出愈亮的色調。反之亦然，你在水裡加愈多顏料，畫出來的色調就愈暗。如此巧妙調整明度，就是水彩畫的基礎所在。

許多畫作的明度範圍有限，卻十分引人入勝。

一幅只有亮色調的畫，就稱為高調子（high-key）畫作。色調做小幅度的變化，往往可以產生富有感染力的畫作。柔和朦朧的光感通常不會造成太大的明度變化。整個畫面的明度愈接近，呈現的光感就愈弱。

包含各種明度的畫作動感十足。藉由運用所有明度階，你在創造畫面光感時，就有更多工具可用。大量的中間色調加上亮色調與暗色調，就能創造出一場視覺饗宴。明暗構成能為畫作營造光感，也設定情境氛圍。

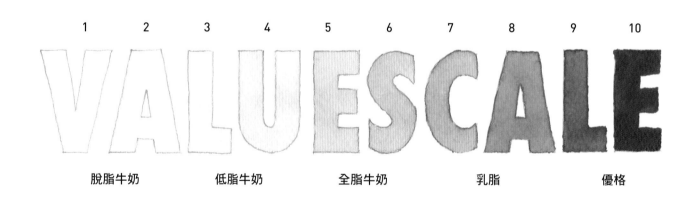

| 1 | 2 | 3 | 4 | 5 | 6 | 7 | 8 | 9 | 10 |

脫脂牛奶　　　低脂牛奶　　　全脂牛奶　　　乳脂　　　優格

在畫水彩時，由調色時所用的水與顏料的比例來決定明暗。水愈多，色調愈亮。顏料愈多，色調愈暗。

*譯註：另一種明度標準是將純黑的明度設為 0，純白的明度設為 10。

第 3 章介紹的乳製品比喻法是畫出各種明度的關鍵。要畫出最亮的明度，顏料濃度相當於脫脂牛奶或低脂牛奶。要畫出中間明度到暗明度，顏料濃度相當於全脂牛奶、乳脂或優格。

雖然有些顏料比其他顏料稍微暗一些，但以水彩來說，並沒有暗色顏料或淺色顏料之分。顏色的明度變化只能透過改變顏料與水的比例來取得。

畫水彩的人很快就會發現，水彩顏料乾掉後會比剛畫上去時更淺一些。所以上色時，往往要畫得更深一點，等到畫面乾透才能得到預期想要的明度。

泰國帕辛寺
（WAT PHRA SINGH, THAILAND）
8"×6"（20cm×15cm）

把彩色畫面轉成灰階時，你可以清楚看出原本的明暗關係。比方說，屋簷下方的紅色和雕像後方的綠樹，兩者的明度是一樣的。還要注意白色部分的不同暗面，在明度上都是亮色調，只不過並非純白罷了。

色彩的明度

THE VALUE OF COLOR

沒有一種原色具備從 1 到 10 的明度變化。以黃色為例，明度就很少超過 3，紅色和藍色的明度範圍較廣，但其明度值也絕不可能達到 10。紅色和藍色必須和其他顏色混合，才能調出真正的黑色。一般來說，具有染色力的顏料其明度範圍最廣。比方說，我用酞菁綠和洋紅混合調出黑色。鈷藍只是一種中明度的顏色，不論跟什麼顏色混合，都調不出很暗的顏色。最重要的是，你要知道哪些顏色的明度範圍較廣，哪些顏色的明度範圍較窄。因為水彩顏料乾透後，會比未乾時來得淺。所以常見的情況是，你以為自己畫上很濃的暗色，而實際上等顏料乾了才發現，你只是畫出一種中明度的顏色。

洋紅

一般來說，紅色的明度範圍從明度值 2 到明度值 8。像洋紅和茜草紅這類紅色的明度範圍較廣。但也有一些紅色的明度範圍較窄，譬如茜草玫瑰紅（Rose Maddeer）的明度範圍只有明度值 2 到明度值 5 左右。

釩酸鉍黃

所有黃色的明度範圍都有限，明度值在 2 到 3 附近。釩酸鉍黃是色彩較為鮮明的黃色，飽和時的明度值能達到 3。有些黃色就很弱，譬如鈷黃的明度值只能達到 2，不可能調出深黃色。

酞菁藍

藍色的明度範圍與暗紅色近似，但有一些差異。酞菁藍可以暗到明度值 9，鈷藍和天藍則只能到明度值 6 或 7。

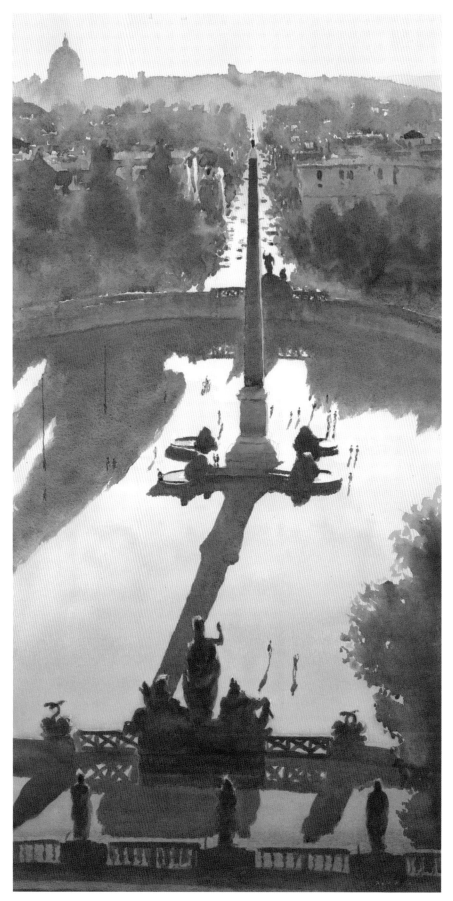

羅馬的人民廣場
（PIAZZA DEL POPOLO, ROME）
28"×14"（71cm×36cm）

　　注意深藍色陰影的明度，即使已經用幾近飽和的濃度，但以明度值來說，也只達到明度值 8 左右。

　　這裡用到的顏色是鈷藍，為了讓明度範圍變廣，加了一點喹吖啶酮焦猩紅，所以調出來的顏色帶有一點紫色。我常用鈷藍來代替群青，因為群青比較容易出現顆粒沉澱。

　　全黑的地方是用前面提到的這種深藍色，跟幾乎不加水的酞菁綠和洋紅混合來畫。

　　遠處的紅瓦屋頂是用濃度很高的鎘橙畫的，廣場前景部分也用了鎘橙，但加了很多水稀釋。水跟顏料的比例是取得畫面正確明度的關鍵所在。了解每種顏色各自的明度範圍，就能調出想要的明度。

　　所有顏色都能畫得淺，但不是所有顏色都能畫得暗。

不丹的轉經輪

PRAYER WHEEL, BHUTAN

用色 | PALETTE

- 鈷藍
- 鎘橙
- 鈷綠
- 喹吖啶酮焦猩紅
- 酞菁綠
- 群青
- 喹吖啶酮焦橙
- 鈷綠松石
- 鎘紅
- 洋紅

參考速寫

　　我參考在不丹旅行時畫的這張
速寫，完成這張示範作品。

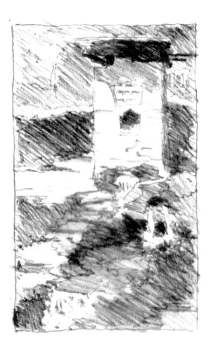

1. 明暗草圖（左圖）

　　完成明暗草圖。參考速寫和明
暗草圖的主要區別在於，我在明暗
草圖中去掉一部分前景，並且將背
景變亮。

2. 鉛筆稿和底色（右圖）

　　用 2B 鉛筆在 140 磅（300gsm）
冷壓水彩紙上畫出鉛筆稿，然後用
紙膠帶將紙粘到板子或其他支撐
物上。

　　用鈷藍加鎘橙加很多水稀釋，
從頂端開始薄塗整個紙面，但是建
築物和三個瀑布都留白不畫。

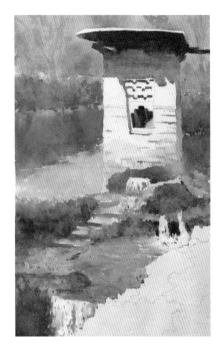

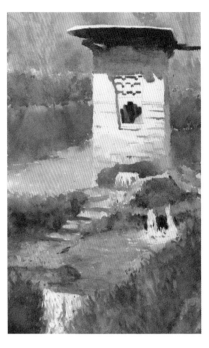

3. 背景與建築物

先用鈷藍、鉻綠和一些喹吖啶酮焦猩紅，畫背景的樹。接著加入酞菁綠和其他顏色調出深綠色，畫中景的灌木。再用一點鈷藍，畫出灌木的陰影。

等背景乾透，再畫建築物。用群青和喹吖啶酮焦橙調成乳脂的濃度，畫出頂端的黑色底層，要讓色塊透出一些橙色，接著馬上用鈷藍畫陰影，將上方的深色帶一點進來。然後用同樣的黑色，畫出牆面中間的透空處。

4. 水和台階

從右邊灌木區域開始薄塗，畫出長在建築物牆面上的青苔。用群青、鈷藍、喹吖啶酮焦橙和鎘橙，畫出石頭和台階。等畫上的顏色乾了，再將出水口處加深。依照步驟3的方法調出綠色，畫完左邊的灌木叢。

用步驟3的方法調出黑色，將兩個出水口周圍區域加深。用鈷綠松石畫水，也從相鄰區域帶一點顏色進來。利用留白表現水花。

用這種方法一直往下畫到紙面左下角。依照先前的方法調出綠色，畫出左下角的灌木。用鈷藍畫一些投影。

5. 前景和最後潤飾

用先前調過的那種綠色畫出前景的灌木，主要用酞菁綠和喹吖啶酮焦猩紅來調色。畫建築物的紅色部分時，加入鎘紅、洋紅和喹吖啶酮焦猩紅，讓顏色增加一點變化。

把畫完的部分與明暗草圖做比較。如果覺得有必要，再加深建築物旁邊的灌木叢，以及兩個出水口周圍的陰影區域。

△ **舊金山海關大樓**
（CUSTOMS HOUSE, SAN FRANCISCO）
11"×18"（28cm×46cm）

　　將每個明度都用上，就能創造既豐富又閃爍的效果。這幅畫中有很多暗色調，只有頭部出現暗色調與白色區域並置，這裡就是畫面的焦點區。

　　注意暗部裡面出現的微妙明暗變化。這些暗色的明度值都在 7 到 10 之間，搭配在一起產生一種三維空間的感覺。以畫十八世紀威尼斯風光聞名的畫家卡納萊托（Canaletto）曾指出，所有細節都在陰影裡。確實如此。

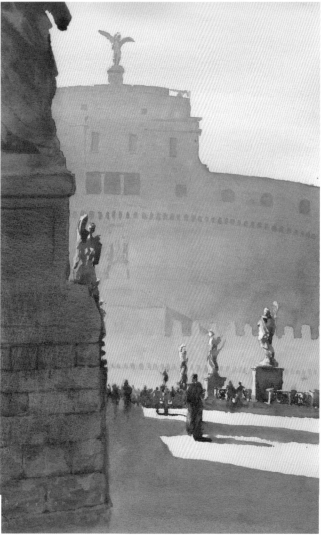

◁ **羅馬聖天使橋**
（PONTE SANT'ANGELO, ROME）
18"×11"（46cm×28cm）

　　注意背景中，聖天使堡的明亮色調。在實景中。這座建築物的明度範圍更廣，細節也更多。藉由提亮色調並簡化細節，這座建築物就變得後退，讓畫面主體——街上的人物和雕像——變得更加突出。

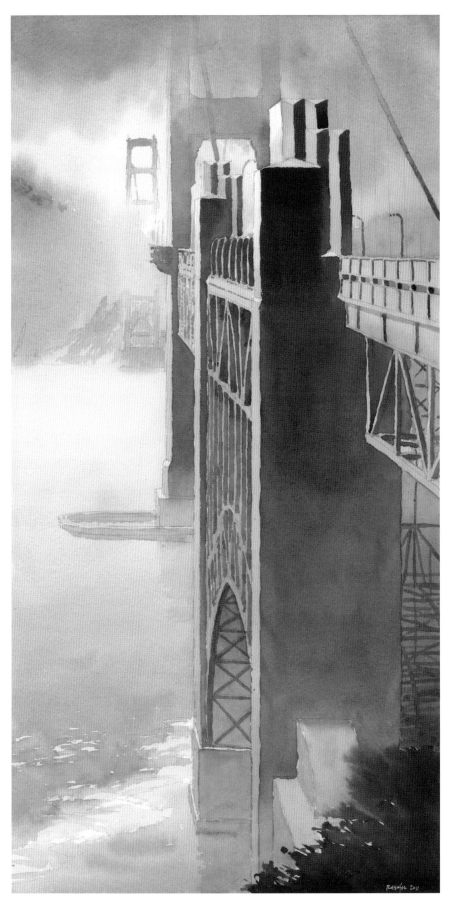

金門大橋南橋墩
（SOUTH ANCHORAGE,
GOLDEN GATE BRIDGE）
22"×11"（56cm×28cm）

　　這幅畫中的光感是藉由明暗對比並置而產生的。紙面留白不畫的部分包括：橋墩頂端、遠處穿透迷霧的亮光、以及橋下的波浪。前景橋墩上的黑色與受光面形成強烈的對比，將視線吸引到畫面焦點，也就是明暗對比最強之處。其他亮面區域也暗示出光的存在，但都不像焦點區這樣引人注目。巧妙處理這些明度，能讓畫面產生一種空間感，也令人想起舊金山傍晚霧色迷濛的感覺。

◆

只要把明暗關係弄對了，幾乎就能運用色彩做任何事情，也能畫出精彩的作品。

◆

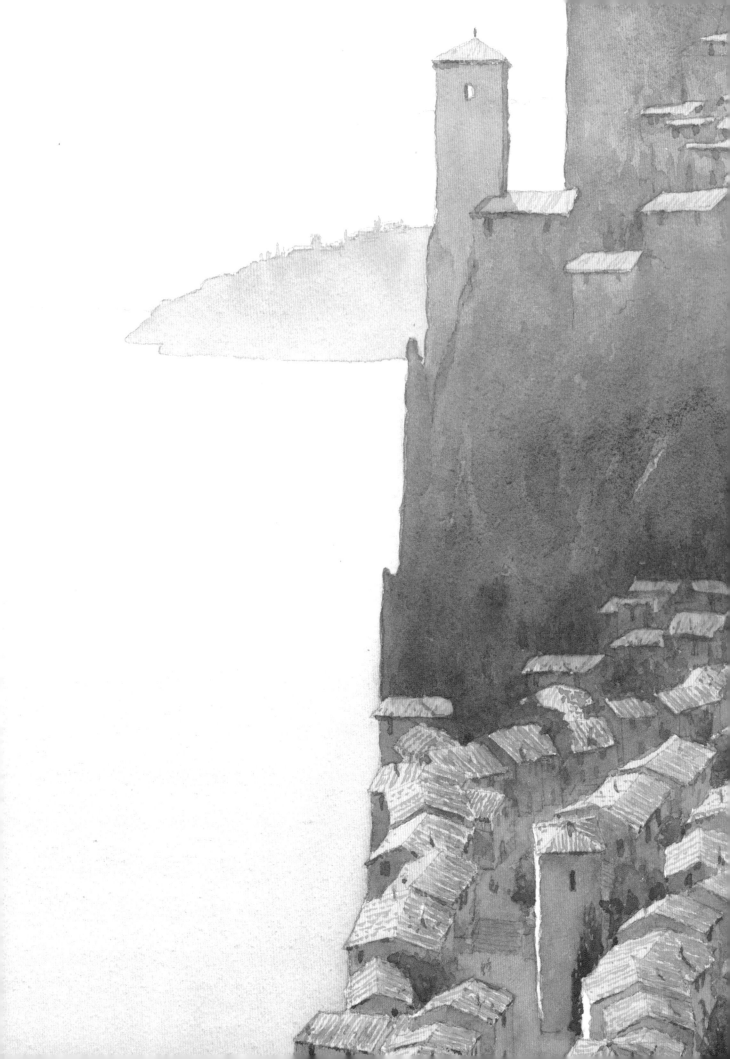

6

讓明暗發揮作用

VALUES AT WORK

◆

明暗佈局是在二維平面上，製作三維幻覺的關鍵所在。本章我們將探討為
了產生這種效果，需要搭配的諸多要素，包括：明暗草圖、構圖和光影圖案。

◁ **呂基亞**（LYCIA）（局部）

明暗草圖

STUDYING VALUE

　　明暗草圖就像是指引你畫出精彩畫作的一張路線圖。以戶外寫生為例，畫家在寫生時要面對許多對象物和大量細節。花一點時間迅速完成一張小速寫，就能將現場景色去蕪存菁。用鉛筆來畫容易修改，水彩畫了就回不去了，陷入這個無法回頭的情境前，你可以藉明暗草圖先探索更多的可能性。

　　明暗草圖畫小張即可，長邊大概不超過 6 英吋（15 公分）。草圖面積小，你就能專注於主要形狀並簡化細節。在草圖階段，很容易調整構圖問題，譬如：地平線將畫面均分為二或是畫面缺少焦點這類問題，都可以透過草圖來修正，要去除不必要的細節也很容易。

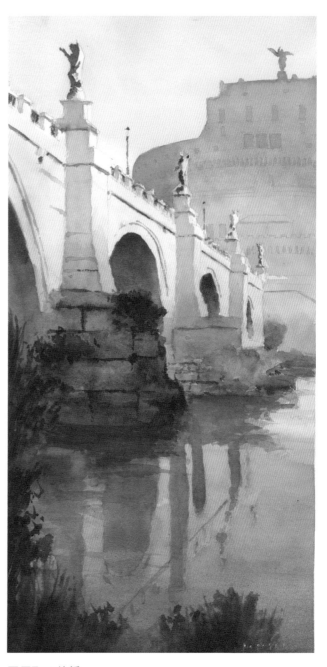

羅馬聖天使橋
（PONTE SANT' ANGELO, ROME）
13"×6.5"（33cm×17cm）

　　你會發現在明暗草圖中，整體的明暗佈局和構圖都完成了。

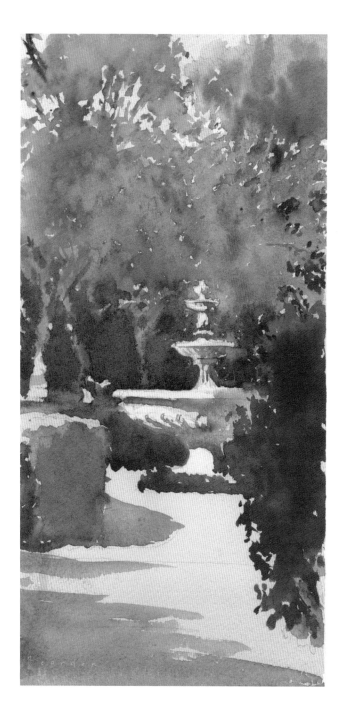

奧克蘭密爾斯學院的噴泉
（ MILLS COLLEGE FOUNTAIN, OAKLAND ）
13"×6" (33cm×15cm)

明暗草圖可以畫很小張，只要五到十分鐘就能畫完。你可以從我畫的明暗草圖中看到，我已經把構圖和光影佈局都定調了。

這幅明暗速寫也說明形狀如何簡化。比較不明顯的是，我移動了幾個元素，譬如：左側修剪過的樹籬本來離噴泉更近，不過我覺得有必要留出更多空間讓畫面透氣，好讓視線移動到噴泉處。用鉛筆做這類決定並不難，但要在上色時這樣做，可就沒那麼容易。

只要先花幾分鐘畫一張明暗草圖，就能讓你省去為了讓失敗畫作起死回生，而大傷腦筋的無數寶貴時光。

速寫本
大小為 6"×8" (15cm×20cm) 的線圈裝速寫本就很理想。注意，在速寫本上畫的草圖大小。

空間層次的明暗：前景、中景與背景

THE VALUE OF HEIRARCHY: FOREGROUND, MIDGROUND AND BACKGROUND

如果有前景、中景和背景，大部分畫作都會成功。你在各大博物館裡觀看再現式作品時，幾乎都能看到這三種空間層次。

我總是利用明暗草圖，協助確定這三個空間層次的明度。一般説來，這三個空間層次有各自不同的色調範圍。常見的佈局是，前景暗色調、中間灰色調、背景亮色調*。當然，這些明度也可以互相調換。在進行風景構圖時，這種構圖三重奏是組織畫面的有效法則。

巧妙界定前景、中景和背景，往往可以
創作出構圖得宜的優秀作品。

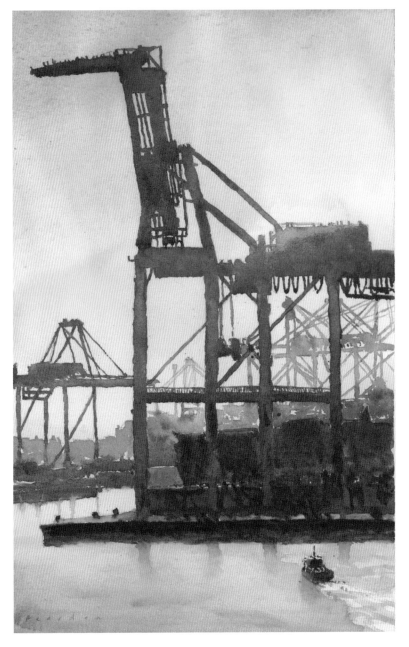

加州奧克蘭港口吊車
（PORT CRANES, OAKLAND, CALIFORNIA）
14"×9"（36cm×23cm）

這幅畫是前暗、中灰、後亮這種明暗佈局的典型範例。在創造空間深度感時，這種明暗佈局非常有效。看起來彷彿港口升起的水霧，將遠處的光線擴散掉。

*譯註：可用「前暗、中灰、後亮」方便記憶。

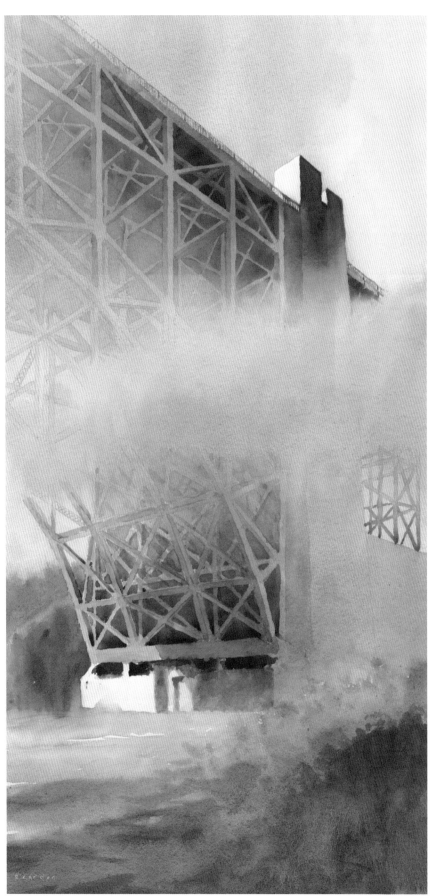

金門大橋南橋墩
（SOUTH ANCHORAGE,
GOLDEN GATE BRIDGE）

28"×14"（71cm×36cm）

- 前景：水波
- 中景：橋
- 背景：山坡

　　在這個圖例中，前景是灰色調，中景是暗色調，背景則一如慣例是亮色調。

　　下圖是我在作畫前製作的明暗草圖。即便是創作大尺寸畫作時，我也總會先畫好明暗草圖。在這張明暗草圖裡，我並沒有把前景水波的灰色調畫出來，因為在我的腦子裡已經有一幅畫衍然成形了。

形狀與明暗

SHAPES AND VALUES

構圖是將形狀排列組合為一種令人愉悅的抽象圖案。了解如何做到這一點，是一輩子都學不完的事。幾個世紀以來，人們一直設法找出構圖規則，例如：三分法、黃金比例和其他許多規則不勝枚舉。了解這些構圖規則當然有用，但構圖終究會變成一種直覺：當畫面有點不對勁時，你會知道。實驗就是最好的做法。

明暗草圖有助於簡化形狀和調整形狀。簡化形狀的方法很多，譬如說：將陰影或負形（negative shape）連結成單一形狀。花幾分鐘用鉛筆畫一張草圖，可以讓你排列形狀，設計出畫面和諧的構圖。連結形狀有助於凝聚畫面，讓畫面具有統合感。你可以輕易更改草圖中的形狀，直到你對整個畫面配置感到滿意為止。

在畫明暗草圖時，我盡量不關注主題，而是關注各種形狀和這些形狀的明度。要做到這樣，需要一些練習。將眼前的景象分解為一系列令人愉悅的形狀和明度，好好培養這種能力，你的作品就會更上一層樓。

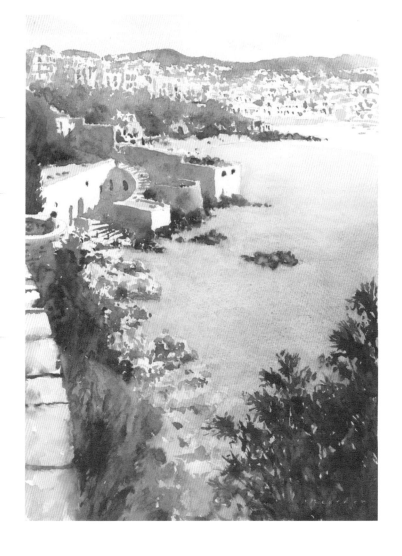

幾乎所有風景畫都至少包含二個形狀：天空與地面。

西班牙帕拉弗路吉爾海灣
（CALELLA DE PALAFRUGELL, SPAIN）
14"×10"（36cm×25cm）

這幅畫可以分解成七個形狀：

- 天空
- 背景的遠山
- 中景的坡地
- 水面
- 白色建築物
- 前景的牆和灌木
- 前景的樹

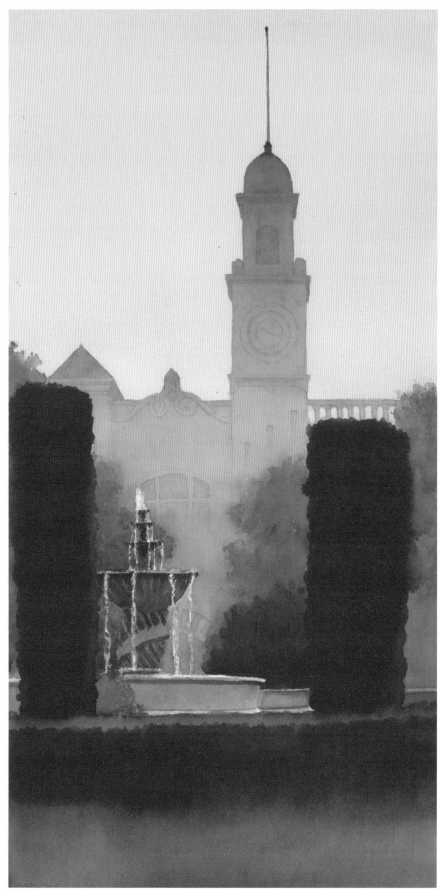

索諾瑪廣場噴泉
（SONOMA PLAZA FOUNTAIN）
22"×11"（56cm×28cm）

這幅畫清楚展現七個形狀。每個形狀都有自己的明度：

- 天空
- 背景的建築
- 中景的樹
- 噴泉
- 噴泉底座
- 前景的樹與樹籬
- 前景的草坪

簡化形狀與配置形狀是強化構圖的關鍵。

明暗構圖：形狀的配置

VALUE COMPOSITION : THE ARRANGEMENT OF SHAPES

明暗草圖是配置形狀與明暗關係的重要工具。畫明暗草圖時，我通常是從畫面主題的要素開始著手。然後，增加相鄰的形狀，直到把大小不一的形狀排列成令我滿意的畫面為止。

雖然形狀的數量多寡沒有一定的公式可言，但我發現把形狀數量限制在九個以內，這樣做的效果很不錯。要將眼前所見之物視若無睹，是一件很難做到的事，比方說你看到的電線桿、電線、招牌等等。但如果這些東西對構圖沒有幫助，就沒有必要把它們納入畫面。或者，你也可以將它們與其他形狀結合，形成一個更大的形狀。一般說來，一組有明暗變化、大小不一的形狀，就能營造出動態十足的畫面。

把畫顛倒過來看，有助於打量這些形狀，因為這樣你就會不太專注於主題。把畫面轉成灰階，明暗構圖就會變得更加清晰。

土耳其安塔利亞的噴泉
（FOUNTAIN, ANTALYA, TURKEY）
12"×5"（30cm×13cm）

注意這幅畫中簡化的形狀。基本上，背景就是一個形狀，中景灌木的形狀也簡化了，噴泉的暗面跟本身在地上的陰影結合成一個形狀。從複雜環境中將形狀去蕪存菁，這種能力就是一項構圖利器。

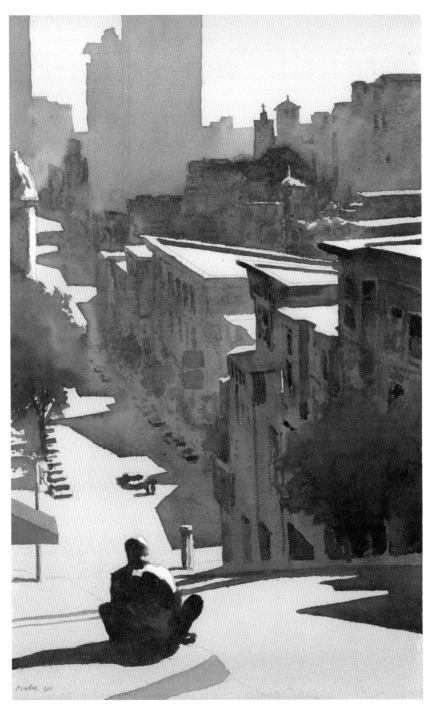

舊金山卡尼街頭的畫家
（PAINTER ON KEARNY STREET,
SAN FRANCISCO）
18"×11"（46cm×28cm）

　　這是畫室裡完成的一張速寫，注意
觀察我如何簡化處理城市的景色。背景
是一個簡單的形狀，並與中景融合，中
景又與前景結合。

　　還有一個重點要牢記在心，像街道、
屋頂和天空這類負形，也是對構圖有利
的形狀。重複出現的三角形與前景的三
角形相互呼應，將整幅畫面連接在一起。

　　用這種方式把形狀相互連結，就能
創作出和諧的構圖。就連主要人物也與
前景的陰影連在一起。整幅畫裡的所有
形狀都環環相扣，讓畫面形成統合感。

邊緣的明暗

THE VALUE OF EDGES

在構思畫作時，要善用形狀邊緣虛實變化的巧妙搭配。讓有的邊緣模糊、有的邊緣清楚，就能製造變化並增添趣味。模糊的邊緣也有助於連接形狀。作畫時，把每個形狀的邊緣都畫得清清楚楚，就會畫出一幅輪廓分明的圖畫，而邊緣虛實相間，則能讓畫面出現動態。

一幅畫的視覺趣味往往來自對比，比方說：強烈的明暗對比或色彩對比。邊緣的虛實變化則是另一種可供使用的手法。模糊的邊緣、或讓物體的邊緣不那麼清晰，可以給觀者一些想像空間，因此畫作會更有感染力。把一些邊緣模糊掉，同時用清楚的邊緣界定主題，是將視線吸引到畫面焦點的有效技法。

⬤ 右頁〈門多西諾卡布里洛嶼的水塔〉局部放大圖

虛實相間的邊緣

清晰的邊緣

模糊的邊緣

◆

讓邊緣虛實相間，就能為畫面帶來更多視覺刺激。
邊緣清晰讓輪廓分明，而邊緣模糊則引人遐思。

◆

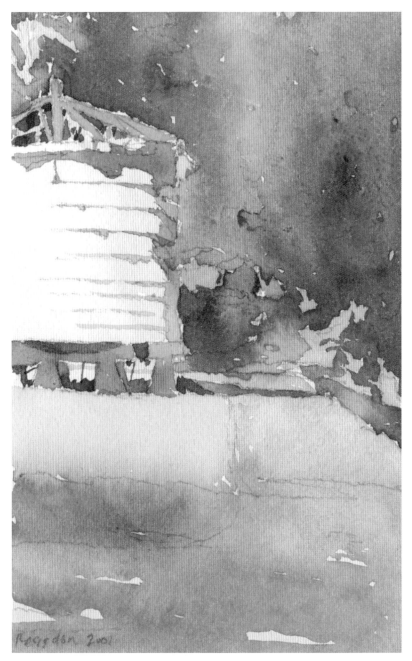

門多西諾卡布里洛嶼的水塔
（POINT CABRILLO WATER TANK,
MENDOCINO）

7"×4.5"（18cm×11cm）

　　這是某個晴朗美好的一天，在門多西諾戶外寫生畫的速寫。注意，水塔的邊緣大多很清晰，背景和前景的邊緣則幾乎都很模糊。要將觀者的注意力集中到畫面主題，這種方式非常有效。這種邊緣虛實相間的巧妙組合，為畫面增加許多視覺趣味。注意，模糊的邊緣如何將幾個主要的明暗形狀連結起來，形成更有統合感的畫面。

焦點：對比最強的區域

FOCAL POINT : THE SPOT OF GREATEST CONTRAST

　　觀者的視線往往會被吸引到明暗對比最強的區域，這裡就成為視線的焦點。如果畫面沒有一個明確之處，觀者的視線就會在畫面上漫無目的地移動，不會停留在任何特定區域。如果你設計一個明暗對比最強——例如黑白並置之處，觀者的目光就會落在這個位置，然後再向畫面其他地方移動。

　　次要焦點可能是最暗的色塊跟非純白的亮色塊相鄰之處，譬如：明度值 10 的色塊與明度值 3 的色塊並置處。視線仍然會停留在那裡，只是會先注意主焦點後，才會移動到次要焦點。你可以利用這些次要焦點，設計一條視覺動線，讓觀者的目光從主焦點開始，經過各個次要焦點，在畫面上移動。只要用心構思，製作一張明暗草圖，就能設計出你所想要的視覺動線。

● 右頁〈巴黎聖母橋〉明暗對比的局部放大圖

主焦點

次要焦點

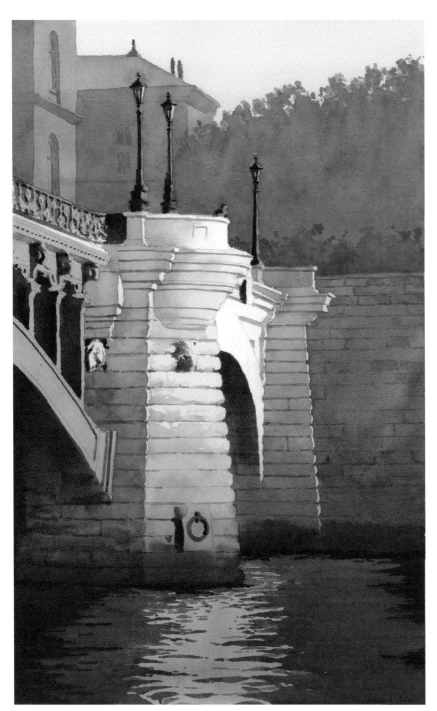

巴黎聖母橋

（PONT NOTRE-DAME, PARIS）

18"×11"（46cm×28cm）

　　這幅畫有一個非常清楚明顯的焦
點。橋拱的頂端、橋頭的人物和扶欄的
側面，是畫裡唯一出現黑白相鄰的區域。

　　次要焦點是那些黑色與亮色（但不
是白色）色塊相鄰的區域，譬如：左側
的梁柱。觀者的視線落在主焦點後，便
會移動到綠色梁柱這類區域。

光與影

LIGHT AND SHADOW

我們在第 4 章討論過光影在建築中的運用。這些明暗圖案可以勾勒出建築物本身的形狀，也能讓建築物籠罩在妙不可言的光感中。正是透過對光線在物體表面上流轉的仔細觀察和運用，畫家才得以創作出熠熠生輝的建築畫作。

以水彩畫來說，留白的紙面就是光的來源。儘管你可以使用白色不透明顏料畫出白色區域，但紙張真正的白色往往展現更優異的光感。透過審慎地留白，巧妙安排白色和近乎白色的區域，畫面才會顯得光感十足。

巧妙運用陰影就能突顯光感。你需要用暗來突顯亮，反之亦然。仔細觀察陰影，你會發現陰影其實有豐富的色彩變化。陰影中的表面會反射周圍的顏色，比方說：地面的影子會反射天空的顏色，建築物的拱頂下方會反射地面的顏色。別只把陰影當成一塊暗灰色調，而要把陰影視為讓你在畫裡運用色彩的大好機會。

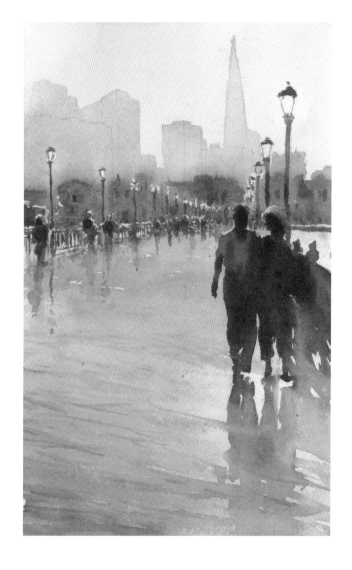

▷ **舊金山七號碼頭**
（PIER 7, SAN FRANCISCO）
11"×7"（28cm×18cm）

這幅畫中的光感來自於巧妙掌控明暗的微妙變化。暗色調的步行者與右側水面的亮光形成對比，讓整個畫面籠罩一層光感。近乎於白的顏色用來表現閃光，營造賞心悅目的效果。

注意反光的運用。地面反射出天空的顏色，倒影則顯現人物的顏色。

印度蘭馬玉如寺的舍利塔
（CHORTEN, LAMAYURU, INDIA）
22"×11"（56cm×28cm）

　　這幅畫顯示出在表現逆光環境的構圖中，饒富變化的光感。注意所有陰影區域都是色彩微妙多變的灰色調和暗色調，尤其是舍利塔本身。你可以在其暗面中看到，以鈷藍和鎘橙表現出的冷色區域與暖色區域。

　　陰影也都連在一起，形成簡化的構圖。比方説，注意背景的山如何與舍利塔的暗面融為一體。

　　讓紙面留白而閃閃發亮的最佳做法之一是，讓這些留白部分跟一個近乎白色的區域相鄰。在這幅畫的亮部，你就能看到這種做法。在這幅畫裡的白色區域，就會發現明度值 1 和 2 的色調。

西班牙聖伊爾德豐索宮

PALACIO REAL DE LA GRANJA, SPAIN

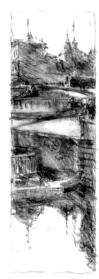

參考照片與明暗草圖

你會發現這幅參考照片看起來很暗，而且不怎麼有趣。但你可以發揮自己的想像力，將它變成一幅畫。重要的是把這個重點牢記在心：不必照著照片畫。

參考照片與明暗草圖之間有很多差異，比方說：背景建築物簡化了。照片裡的小瀑布是乾涸的，但你可以畫出瀑布的水層層流瀉而下。最重要的是，你可以將畫面延伸，在底部畫出背景建築物映照在水面上的倒影。

參考照片已經提供這個景色的重要元素，但你可以隨意調整它們，創造你所想要的畫面。

1. 鉛筆稿與底色

用 B 或 2B 鉛筆，在 140 磅（300gsm）的冷壓水彩紙上打底稿。鉛筆稿只要畫出足夠的資訊，這樣你就不必太多時間打稿，又能在上色時有足夠的資訊，知道該畫些什麼。

用紙膠帶把紙貼到畫板上，再畫底色。將鎘橙稀釋，從畫面頂端開始薄塗，然後加鈷藍畫出建築物周圍的區域。小瀑布區域以留白為主，但不是全部都留白。小瀑布周圍的草地繼續用鎘橙薄塗，步道區域大多留白，再用藍色混合橙色薄塗畫面的其餘部分。讓顏色彼此融合，在底部水面區域重新以鎘橙薄塗，反射天空的顏色。然後，將紙張靜置讓畫面乾透。

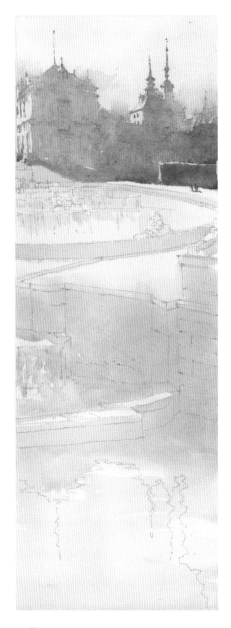

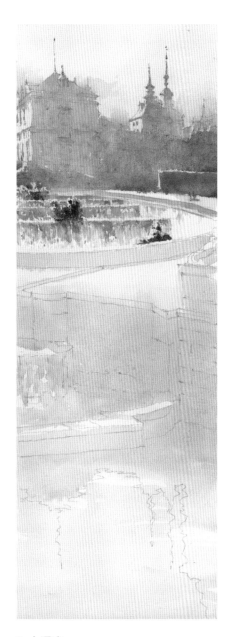

2. 背景

　　用鈷藍和喹吖啶焦橙調色，濃度相當於低脂牛奶，
薄塗背景建築物的暗面和陰影。至於建築物的受光部就
留白不畫。讓這部分的薄塗融入樹木區域，然後用鉻綠
跟喹吖啶酮焦猩紅調成灰綠色畫樹木。趁著紙面未乾，
用畫筆帶一點顏色到天空區域，讓建築物的邊緣變得模
糊，藉此暗示雲朵的形狀。

3. 小瀑布

　　用畫筆沾取相當於牛奶濃度的鈷藍，趁建築物上的
顏料還濕潤時，將顏料帶入小瀑布區域。雕像不用畫得
太清楚，只要畫出暗面，頂端高光留白不畫。接著薄塗
小瀑布的每一層，有些地方留白不畫，表示水的流動與
噴濺。在畫水時，加一點鎘橙和喹吖啶酮焦橙，增加一
點色彩變化的趣味。

　　用鉻綠和鎘橙畫右側的草地。

　　趁雕像區域還有點濕潤時，把群青和喹吖啶酮焦橙
調成相當於乳脂的濃度，加深雕像的暗面。

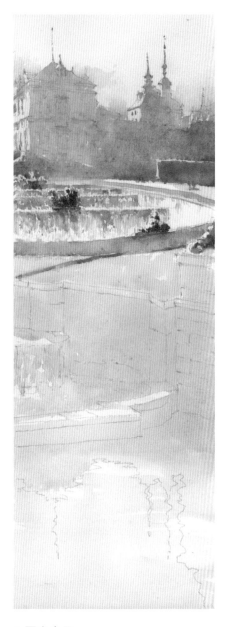

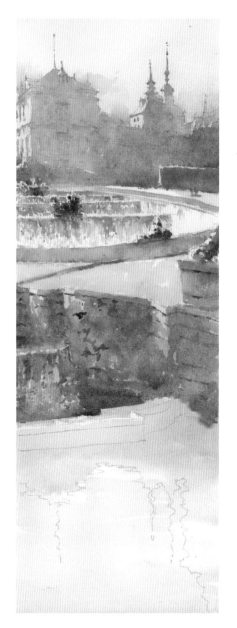

4. 更多中景

用鉻綠和鎘橙加一點喹吖啶酮金，畫瀑布周圍草地的其餘部分。可以讓雕像的顏色稍微融入草地，讓邊緣變得模糊。趁這部分顏料還濕潤時，以鎘橙調到相當於脫脂牛奶的濃度，畫步道的其餘部分，留一些飛白表現質感。讓這部分顏料稍微乾透，再用鈷藍和喹吖啶酮焦橙畫出路緣和台階。

5. 石牆

用鈷藍、鎘橙、喹吖啶酮焦橙和喹吖啶酮焦猩紅，調出相當於牛奶和乳脂的濃度。以渲染法畫出石牆多變的質感。畫到水面時，再加上鈷綠松石一起調色。用這些顏色畫流瀉的水，留些飛白表示噴濺的水花。趁這部分顏料還有點濕潤，用群青和喹吖啶酮焦橙調出相當於優格的濃度，畫出石頭的邊緣。不要畫過頭，只要暗示出石頭凹凸不平的特徵就可以。

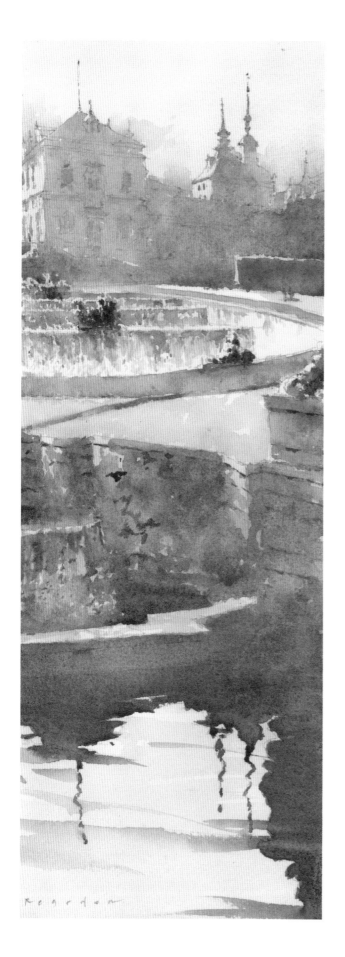

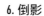

6. 倒影

　　用鈷藍調成相當於牛奶的濃度，將前景的牆和石牆融合起來。用鈷綠松石、喹吖啶酮焦猩紅加一點酞菁綠，調到相當於乳脂的濃度，在前景的水面上畫出建築物的倒影。畫快一點，讓牆面部分的鈷藍融入薄塗，形成模糊的邊緣。

　　在薄塗稍微乾卻仍有點濕潤時，用畫筆橫向拖曳畫過紙面，畫出倒影暗示水面上的波紋。

　　注意，這裡用到本章介紹過的大部分構圖要素：明暗草圖；前景、中景、背景；焦點；簡化形狀；虛實相間的邊緣；以及強烈的光影氛圍。

細節放大圖

　　注意水的畫法。水並非純白，瀑布流瀉的水反射出許多其他顏色。水的邊緣有的清楚，有的模糊，營造出一種湍流和動態的氛圍。

羅馬聖天使橋的羅馬天使
（ROMAN ANGEL, PONTE SANT'
ANGELO, ROME）
9"×4"（23cm×10cm）

這幅寫生作品畫的是一尊婀娜多姿的天使雕像。這幅畫由四個形狀構成：天空、背景、天使和右下角的淺色矩形。焦點就位於明暗對比最強的臉部。

天使的暗面有很多不同的顏色，但這些顏色的明度都一樣。只要明度正確，你可以利用不同顏色，增加暗部的變化。

我發現畫白色物體令人十分著迷，白色物體上的反射光，映照出周圍的顏色。由於物體固有色是白色，所以能完美呈現周遭原本的顏色。

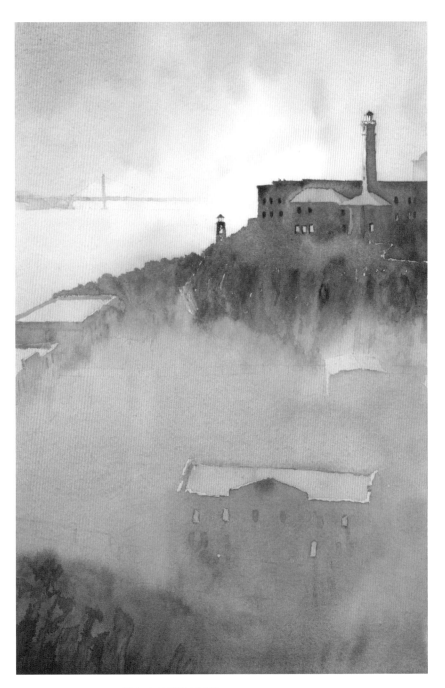

舊金山惡魔島夜景
（ALCATRAZ NOCTURNE, SAN FRANCISCO）
14"×9"（36cm×23cm）

注意這幅畫的巧妙佈局。在這幅畫裡有一個明顯的焦點，有前景、中景和背景，形狀邊緣有清楚也有模糊，有強逆光的主題，還有精心安排的明暗與形狀。這些都是讓畫作鮮活生動的要素。

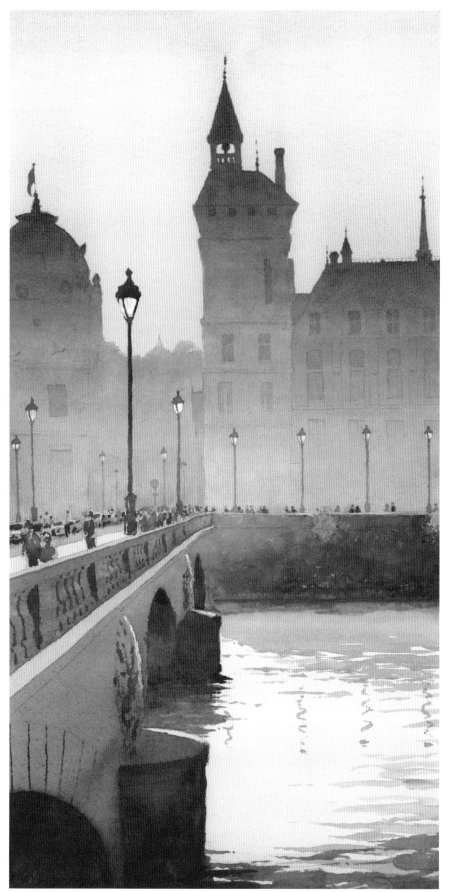

巴黎交易橋
（PONT AU CHANGE, PARIS）
22"×11"（56cm×28cm）

　　這幅畫是說明簡化形狀的明確實例，畫面主題是交易橋，是巴黎最令我喜愛的橋梁之一。注意所有背景建築都連在一起，形成一整個形狀。中景的河堤是單一明度，與橋梁完全密合地連在一起，再次產生一個簡化的形狀。

　　把複雜的景色簡化成少數幾個形狀，就是出色構圖的關鍵。像燈柱這類細節，雖然能為畫面增添特色，卻無法挽救構圖失敗的畫作。

◆

往往，少即是多。所以，沒必要把每樣東西都畫出來。暗示，反而留給觀者更多的想像空間。

◆

7

| 第七章 |

建築風景畫中的色彩

COLOR IN THE
ARCHITECTURAL LANDSCAPE

◆

　　如果明暗關係在再現式繪畫上占據主角的寶座，那麼色彩就該贏得最佳配角的殊榮。儘管明暗關係能彰顯構圖的力量，但卻缺少情感的火花。而色彩，以其動人心弦的感染力，將明暗關係的力量加以延伸，使得畫作引人入勝。畫建築和風景，為畫家提供獨特的挑戰與機會。藉由運用補色，你就能畫出熠熠生輝的建築物。透過善用各種顏料的特質，你可以畫出賞心悅目的綠色、明亮繽紛的白色和濃郁多變的暗色，這些色彩對建築景致都相當重要。

◁ **馬焦雷湖**（MAGGIORE）（局部）

補色

COMPLEMENTARY COLORS

如同前面幾章所指出的，利用明暗對比可以創作出構圖精湛的水彩作品。同樣地，色彩對比，也就是將補色（complementary color）並置，就能讓畫面的色彩生動繽紛。

補色的用處多多。萬綠叢中一點紅，就讓綠草顯得更加鮮亮。與橙色瓦片屋頂相接的藍色陰影，使得橙色閃閃發光。金黃色山坡上的紫色陰影，也顯得更加鮮明。補色是讓色彩閃閃發光的有力工具。

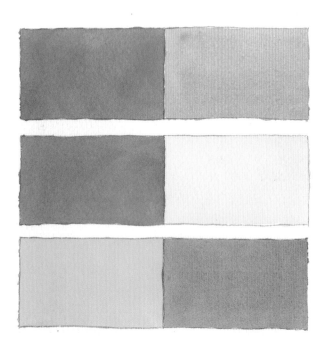

基本補色

補色是在色環上彼此相對的顏色。因此，兩者並置時，往往會令相對色顯得更為鮮明。

⬤ 藍與橙
⬤ 紫與黃
⬤ 綠與紅

用手指遮住其中一種顏色，仔細瞧瞧沒被遮住的另一種顏色。然後把手指移開，看看補色並置時，顏色如何變得更加鮮明。

補色相混成為灰色

把三原色混合在一起，會變成灰色或黑色。比方說，橙色加藍色時，因為橙色本身已經有兩種原色：紅與黃，再加上第三種原色──藍色，就變成灰色。將這些補色調到相當於乳脂的濃度，就能調出黑色。

同樣地，紫色（本身有藍與紅這兩種原色）加上黃色，還有綠色（本身有藍與黃這兩種原色）加上紅色，也能調出黑色。

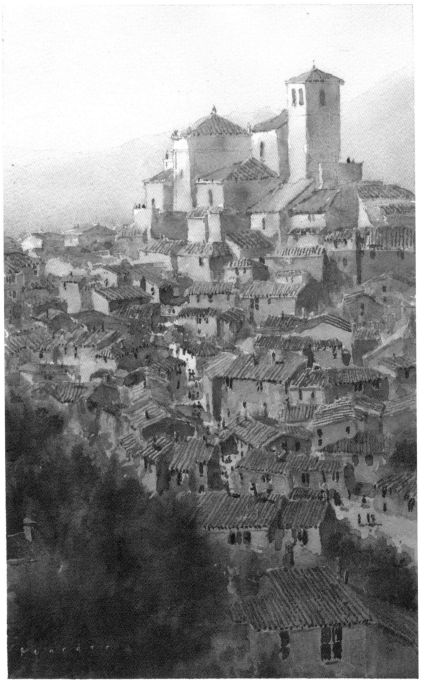

馬德里索羅拉博物館的花園
（SOROLLA'S GARDEN, MADRID）
14"×6"（36cm×15cm）

這幅畫的色彩是說明補色並置產生視覺刺激的好例子。畫中到處都是橙色與藍色相鄰，綠色與紅色交錯。補色是讓畫作生動有趣的祕訣。

西班牙厄瓦斯
（HERVAS, SPAIN）
14"×9"（36cm×23cm）

注意，這幅畫面到處都是藍與橙這兩種補色。藍色暗面與陰影跟橙色瓦片屋頂彼此相鄰，讓兩種顏色都顯得更加鮮明。

同樣地，樹葉是用綠色顏料與其補色紅色（以及橙色），錯落有致地畫出來。如果仔細看，你還能看到由渲染法畫出的色塊中，到處都有用畫筆戳上去的紅色和橙色，讓綠色顯得閃爍生動。

畫中的灰色主要是以這張畫用到的藍色和橙色混色而成。

賞心悅目的綠色調
LUSCIOUS GREENS

在水彩畫中，綠色是最難畫的顏色之一，也是風景畫中最重要的顏色之一。沒錯，你可以用藍色和黃色調出綠色。比方說，把天藍這種略帶綠色的藍色，跟黃色與橙色混合，就能獲得賞心悅目的綠色。

但用這種方式調出的綠色，還是很容易顯得毫無趣味。藉由使用藍色和黃色，你已經用了兩種顏色，再加兩種顏色調色，就很可能把顏色弄髒。

我選擇從綠色顏料（只含一種色粉的顏色）開始調色，這樣我就有加入兩種顏色調色的餘地，如此調出的各種綠色也不會顯得髒。另外，我喜歡用的兩種綠色——鉻綠和酞菁綠（黃相）——都很透明，所以能增強綠色的光彩。

右邊這個調色表，列出了我喜愛的綠色。

如你所見，用喹吖啶酮金跟我常用的任何一種綠色混合，都會調出偏黃的草綠色。再加上紅色或橙色，就會調成灰綠色，通常適用於畫樹木和灌木。

鉻綠是一種很弱的顏色，只要加一點其他顏色，原本的色相就會改變。我用鉻綠來畫亮色調區域，譬如：草地。而酞菁綠剛好相反，要改變它的色相，必須加入大量其他顏料。正因為這種特性，用酞菁綠就能調出非常暗的綠色。

還有許多其他純綠色顏料可以當成調綠色時的基本色，譬如：天河石綠（Amazonite）、翡翠綠（Jadeite）、氧化鉻綠（Chromium Green Oxide）和苝綠（Perylene，一種深墨綠）。這些顏色都能調出與眾不同的綠色，都值得嘗試看看。不論你選擇哪種綠色顏料當基本色，都必須確定所選的顏料不是樹綠（Sap Green）這類預先調好的顏色（樹綠包含黃、藍兩種色粉），因為用預先調好的顏色再加其他顏色調色，就可能弄髒顏色。我發現用鉻綠和酞菁綠（黃相），就能調出我需要的大多數綠色。

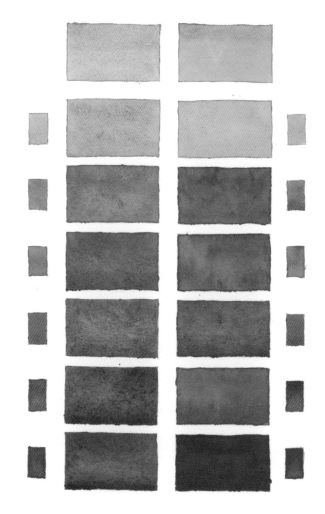

鉻綠與由上至下的顏色調色

喹吖啶酮金
喹吖啶酮焦橙
喹吖啶酮焦猩紅
鎘紅
喹吖啶酮玫紅
洋紅

酞菁綠與由上至下的顏色調色

喹吖啶酮金
喹吖啶酮焦橙
喹吖啶酮焦猩紅
鎘紅
喹吖啶酮玫紅
洋紅

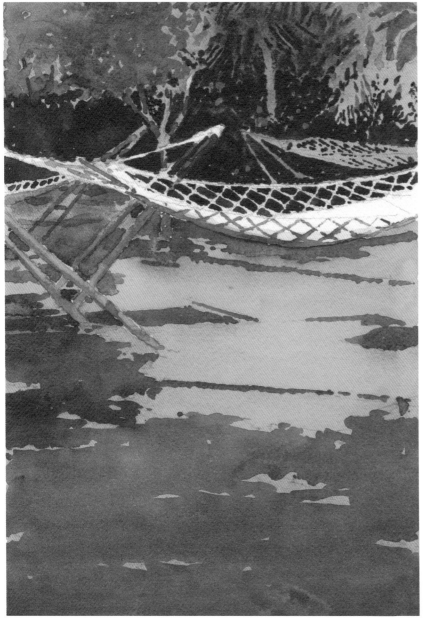

土耳其塞拉利的吊床
（HAMMOCK, CIRALI, TURKEY）
9"×6"（23cm×15cm）

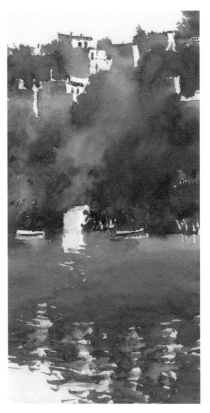

瓜地馬拉聖地亞哥村
（VILLAGE OF SANTIAGO,
GUATEMALA）
10"×5"（25cm×13cm）

以酞菁綠為主色，調出畫裡山坡區域的綠色。注意善用紅色和橙色，使其補色——綠色——更為生動耀眼。畫綠色水面時，我加了一點鈷綠松石，讓顏色帶一點藍綠色。因為只用了三種顏料，色彩就不會變髒。

這幅畫裡的大部分綠色，包括大片的草地，都是用酞菁綠調出來的。跟對頁的調色表比較一下，你會看出這些綠色是如何調出來的。

切記，用酞菁綠調色需要一些練習。這種顏料飽和度很高，會壓過其他的顏料。你必須加很多橙色或紅色，才能降低飽和度，調出看起來更自然的綠色。要有耐心多試試，不要試過一次就放棄！

閃亮吸睛的白色調

SHADES OF WHITE

在水彩畫裡，最純最亮的白色是紙張的白。留白不畫，就能得到純白，這就是畫作中的光感來源。

留白不畫，保留這些白色區域，對於大多數水彩作品來說再重要不過。如同談論明暗的章節中提到的，焦點是明暗對比最強的區域，意即最暗的暗色與最白的白色形成對比之處。將留白區域與黑色並置，便是界定焦點的最佳途徑。

白色的物體很少是純白的。大多數時候，它們只是「近乎於白」，是顏料加水稀釋到相當脫脂牛奶的濃度時的顏色。比方說，用加入大量水分稀釋的鈷藍薄塗，可以畫出偏冷的白色。同樣地，用加入大量水分稀釋的鎘橙，就能畫出偏暖的白色。這種薄塗讓紙面染上一層很淺的顏色，但與暗色並置時，看起來仍是白色。

●「近乎於白」的例子

對頁以白椅子為主題的畫作說明「近乎於白」與較暗的色調並置時，看起來如同白色一般。

白色物體提供許多機會，讓你表現投射光或反射光。舉例來說，仔細觀察戶外的白色物體，你會在物體朝向天空的那個表面上，看到天空的顏色。同樣地，風景中的綠色和地面的顏色也會在物體表面上反射出來。因此，白色物體的表面被籠罩上一層「近乎於白」的色調。

鈷藍

鎘橙

鎘黃

喹吖啶酮玫紅

鉻綠

這一點有些違反直覺，但卻再重要不過：純白（留白不畫的）區域跟「近乎於白」的色塊相鄰，反而比純白與黑色色塊相鄰時更顯亮白。

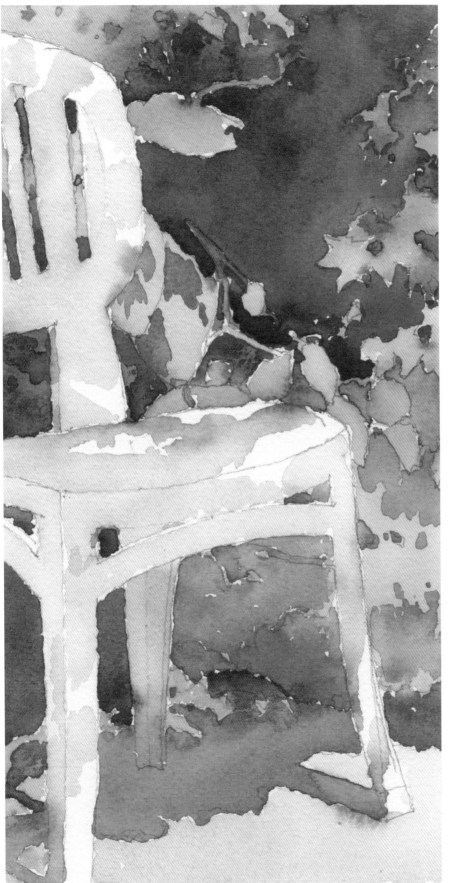

△ 印度拉達克，列城王宮
（LEH PALACE, LADAKH, INDIA）
22"×11"（56cm×28cm）

白色區域就像構圖中的一個吸睛點，吸引觀者的目光。使用白色時，必須審慎，將白色放置於你想引人注意之處。還有一點要牢記在心，純白因為跟「近乎於白」的色塊相鄰，看起來就顯得更白。

◁ 法國薩拉小鎮的白椅子
（LA CHAISE BLANCHE,
SARLAT, FRANCE）
9"×5"（23cm×13cm）

白色物體是我最喜歡畫的水彩題材之一。我發現反射光的作用特別迷人。觀察這把白椅子上各種不同的白色，尤其是偏冷的白色與偏暖的白色彼此交織變化。儘管這些白色並非純白，但仍會被解讀為白色。

優雅質樸的灰色調

SHADES OF GRAY

學水彩時,最讓我傷腦筋的其中一個問題就是:如何使用這種媒材畫出暗面。如今我在教學時,也經常看到學生面臨同樣的困境。若能畫出暗色,就能增加畫面的明度範圍,強化空間的深度,並提高作品的豐富性。

用水彩畫出暗色的唯一方法是,在調色時只加少量的水。但是,如同我們在第5章中提到的,唯有用暗色調的顏料才能調出暗色。切記,並不是所有顏料的明度範圍都很寬廣。明度範圍較窄的顏料,不可能調出暗色。

有人可能不敢使用相當濃稠的顏料。我常建議學生大膽實驗,使用幾乎是直接從顏料管裡擠出的顏料進行薄塗,以便了解調出暗色所需的顏料量。學生經過這種實驗後,就能更加理解調出暗色所需的顏料與水分的比例,此後就能依需求來調色。

通常,我會避免使用預先調好的黑色。這種黑色往往不太透明,畫出來的色彩也暗淡無光。但中性灰這個顏料例外。儘管如此,我還是建議大家不要使用中性灰,而要練習自己調出黑色。有時,中性灰確實很好用,但如果使用不當,中性灰也可能讓畫面的其他顏色失色不少。然而,如果必須馬上畫出很深的黑色,有時中性灰還是可以派上用場。

黑色調

這些顏料兩兩相混,就能調出濃郁的黑色。

藉由強化冷色或暖色比例,你就能調出偏冷或偏暖的黑色。祕訣在於,顏料的濃稠度要夠。調色時,想想希臘優格吧。

灰色調

鈷藍是一種調配灰色的絕佳顏料。鈷藍的明度範圍適中,即使濃稠度高,也只能調出灰色。將鈷藍及其補色——橙色——混合,可以調出各式各樣的灰色調。

酞菁綠+洋紅=

群青+喹吖啶酮焦橙=

鈷藍+鎘橙=

群青+紅赭=

陰影

多年來,我用這些色彩組合畫建築題材。

跟黑色調一樣,你也可以藉由增加暖色顏料或冷色顏料的比例,畫出偏暖或偏冷的陰影。在大多數情況下,單色的漸層薄塗得到的效果最好。

鈷藍+喹吖啶酮焦猩紅=

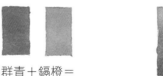
群青+鎘橙=

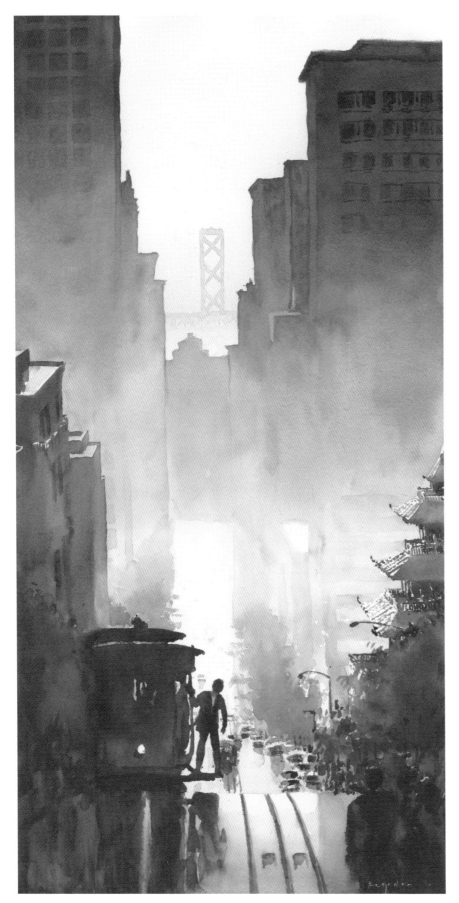

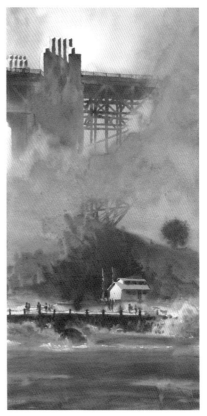

△ 金門大橋南橋墩
（SOUTH ANCHORAGE,
GOLDEN GATE BRIDGE）
28"×14"（71cm×36cm）

　　注意這兩幅畫裡出現的深黑色和各種灰色調。有些黑色是用酞菁綠和洋紅調色畫出來的，最深的黑色則加了一點中性灰，其他黑色是以群青和喹吖啶酮焦橙混色。灰色調主要是用鈷藍和喹吖啶酮焦猩紅或喹吖啶酮焦橙混色而成。

◁ 舊金山加州街
（CALIFORNIA STREET,
SAN FRANCISCO）
28"×14"（71cm×36cm）

威尼斯運河

VENETIAN CANAL

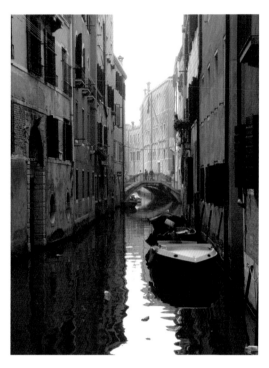

參考照片

這張照片具備許多構成優秀構圖的要素，包括：單一的焦點，以及清晰的前景、中景與背景。

用色 | PALETTE

- 鎘橙
- 鈷藍
- 鎘黃
- 喹吖啶酮焦橙
- 喹吖啶酮紅赭
- 群青
- 鎘紅
- 鈷綠松石
- 酞菁綠（黃相）
- 洋紅
- 喹吖啶酮焦猩紅
- 鈷綠

1. 明暗草圖

由於照片裡的地平線接近畫面中央，讓背景和天空的面積與水面的面積均等，所以必須將畫面下半部分擴大，顯現出更多水面，這樣也強調出河道的狹窄。把照片左邊去掉一部分，如此一來，運河就不會位於畫面正中央。

將光源的方向改到左上方，讓河道右側的建築物受到光線照射，而左側的建築物則位於陰影中。

注意，背景的亮色調強化整個景色的朦朧感。

在中景處，橋上的人物和船上的人物，則為整個景色增添活力。

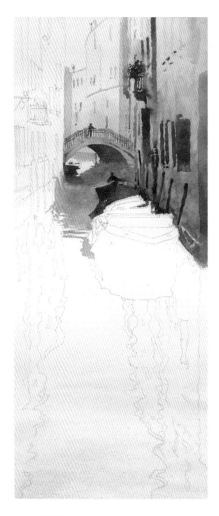

2. 鉛筆稿

以明暗草圖為藍本，用軟芯鉛筆在 140 磅（300gsm）的冷壓水彩紙上打好鉛筆稿。簡化建築元素，將它們當成形狀處理即可。

由於水面非常重要，要仔細畫出倒影的圖案，尤其是船的周圍，因為這裡是畫面的焦點。務必確定倒影映照出建築物、船與橋。如果倒影沒有呼應上方的物體，那麼倒影就沒有意義可言。

3. 底色

用大量加水稀釋的鎘橙，從畫面頂端開始漸層薄塗，表示明亮的暖色天空。薄塗到建築物下半部分時，加入鈷藍，暗示暖光只照射到建築物的頂端。繼續薄塗到船這個區域時，將畫筆洗乾淨，只用清水帶過，讓白色紙面露出來。薄塗完最近的一艘船後，再加入濃度很稀的鎘黃，然後再加鎘橙，來反映出天空的暖色。到了畫面最底端時，用鈷藍畫完整個薄塗。倒影離你愈近，你看到的映像愈少，水面愈清澈透明。

4. 受光面

用濃度更高的鎘橙和喹吖啶焦橙混色，薄塗建築物的受光面。注意背景的色調要比天空來得暗。繼續往下薄塗到水面，加入鈷藍。薄塗不規則沒關係，這些建築物都很有特色，不用畫得太平滑。

等這層薄塗開始變乾時，畫出建築物的細節。用加鎘橙調灰的鈷藍畫出背景的細節。中景的細節是灰色和黑色，主要用鈷藍和喹吖啶酮紅赭混色，較深的灰色和黑色則用群青和紅赭調出。樓上陽台上的花朵還加了一點鎘紅。

至於橋在水面形成的較亮倒影，是用一點鈷綠松石和喹吖啶焦橙調色畫成的。

5. 船和倒影

以薄塗方式將建築物的暗部與船的暗色區域結合，小心留出白色高光。用一些鎘紅畫第二艘船，前景船上的亮色調區域則用鈷藍和鈷綠松石來畫。

以群青和喹吖啶酮焦橙調成相當於乳脂的濃度，畫前景船隻相當暗的區域。同時，以酞菁綠、洋紅和鈷綠松石調成相當於乳脂的濃度。從船隻頂端開始，用調好的藍黑色來畫，畫到船的吃水線時，加入調成墨綠的顏色，將這個色塊與建築物的暗部連接起來。繼續薄塗到倒影最暗的區域，把所有不同的形狀都連結在一起，往下畫到紙面底端。

等畫面幾乎乾透時，用鈷綠松石和喹吖啶酮焦猩紅調出較淺的墨綠色，罩染整個倒影區域，要非常小心倒影邊緣的水波紋。薄塗到畫紙底端時，用深墨綠色和淺墨綠色，大略畫出一些水波紋。

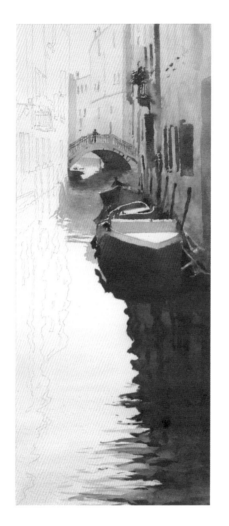

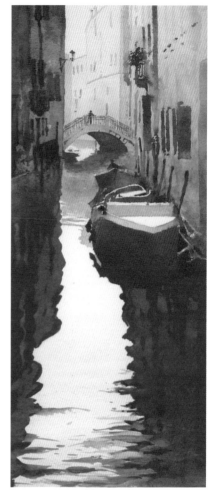

6. 暗面

左側暗面的畫法跟受光面的畫法相似，只是薄塗用的顏料更濃稠一些，才能讓建築物顯得更暗。在靠近畫面中間區域，用一些偏暖的色調，反映對面反射過來的暖光。趁薄塗半乾半濕時，用群青和喹吖啶酮焦橙調出黑色，畫出很暗的細節。

畫到吃水線時，用步驟 5 的畫法將暗色區域都連結起來。先用深墨綠來畫，等薄塗快乾時，再用淺墨綠罩染。切記，這個顏色要跟建築物底部的色塊融合。

細節放大圖

注意暗色薄塗從船身頂端到倒影，只改變色相，沒有改變明度。切記，物體與其倒影之間未必要有清楚的界限。

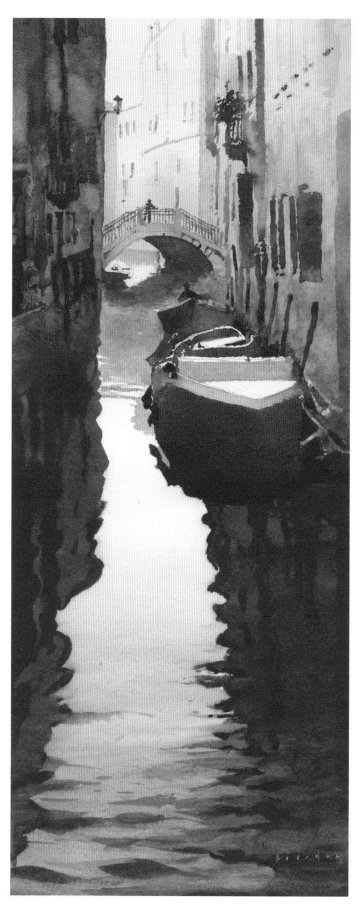

7. 潤飾完成

　　這個步驟可畫可不畫，畫到這個階段時，我通常就停筆了。但我的底色薄塗畫得太淺，所以我覺得有必要稍微調整一下。我決定加深水面反光區域的明度。在做這種最後修飾時要特別小心，因為很容易在最後階段畫過頭。

　　從前景船隻旁邊開始，以漸層薄塗的方式罩染這塊較亮的水面。用清水開始畫前景的船隻，再往下依序加入鎘黃、鎘橙、鉻綠和鈷藍這四種顏色。小心暗色倒影的邊緣，如果你畫超過邊緣，較重色的顏料就會擴散出去。

◆

　　這幅畫用到許多顏料，但畫面色彩仍保持和諧。最鮮豔的顏色都用在焦點區，而非其他地方。

◆

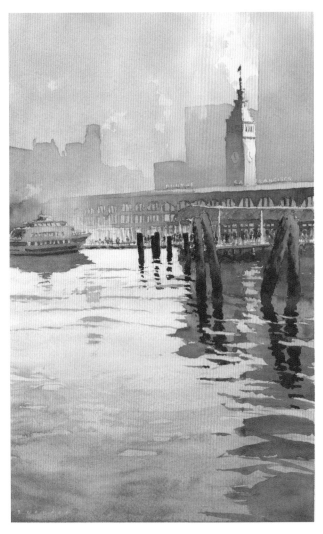

△ **舊金山渡輪靠岸**
（FERRY LANDING, SAN FRANCISCO）
14"×9"（36cm×23cm）

　　藉由跟柔和多變的灰色並置，亮色變得更為明亮。將灰色與亮色形成對比，與先前討論的幾種對比一樣，是突顯色彩的一種構圖手法。

▷ **巴黎聖三一大教堂噴泉**
（FONTAINE DE LA TRINITÉ, PARIS）
14"×6"（36cm×15cm）

　　補色的運用讓這幅畫顯得色彩繽紛。色彩斑斕的畫作未必要用到許多不同顏色。補色並置就會讓色彩更為鮮明，讓畫面看起來會更加明亮生動。在這幅畫裡，你會看到藍色與橙色並置，綠色與紅色相鄰，紫色旁邊接著橙黃色。利用這些色彩對比，就能讓畫面色彩豐富生動。

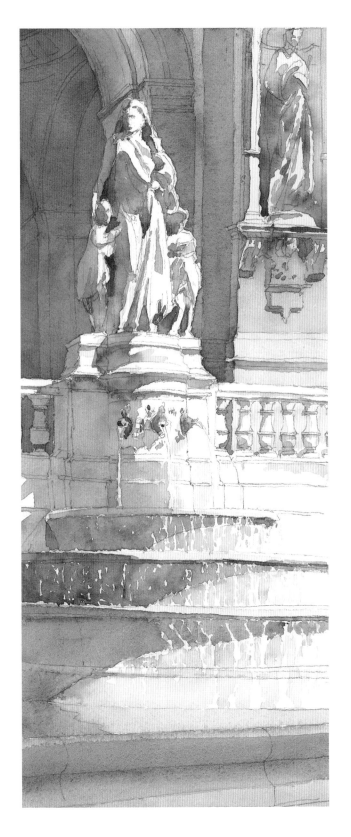

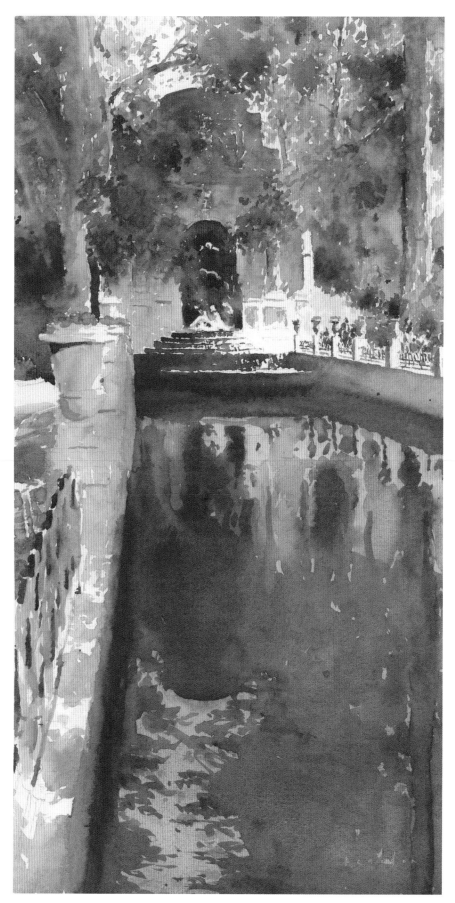

巴黎梅迪奇噴泉
（FONTAINE DES MEDIÇIS, PARIS）
20"×10"（51cm×25cm）

———————————————

　　這幅畫說明以鉻綠和酞菁綠（黃相）為基本色，可以調出各式各樣的綠色。這些綠色都是用這兩種顏料調出來的，只有水面區域加了一點鈷綠松石。

　　用綠色調的補色——橙色——來畫綠色時，讓一些橙色透出來，就能增加視覺刺激。另外也要注意，紫色紀念碑旁邊的黃色灌木叢，這是整幅畫中，唯一有補色並置的區域。補色並置讓這個區域突顯出來。利用補色並置這種畫法，也讓整個畫作更色彩繽紛。仔細欣賞印象派的畫作，綠色田野中經常點綴少量的紅色，紫色陰影裡有時會帶一點橙黃色來加強，白色洋裝上往往會出現藍色和橙色的影子。畫家使用補色作畫，已有好幾個世紀之久。儘管補色可能被濫用，但巧妙運用補色，確實是讓色彩生動的利器。

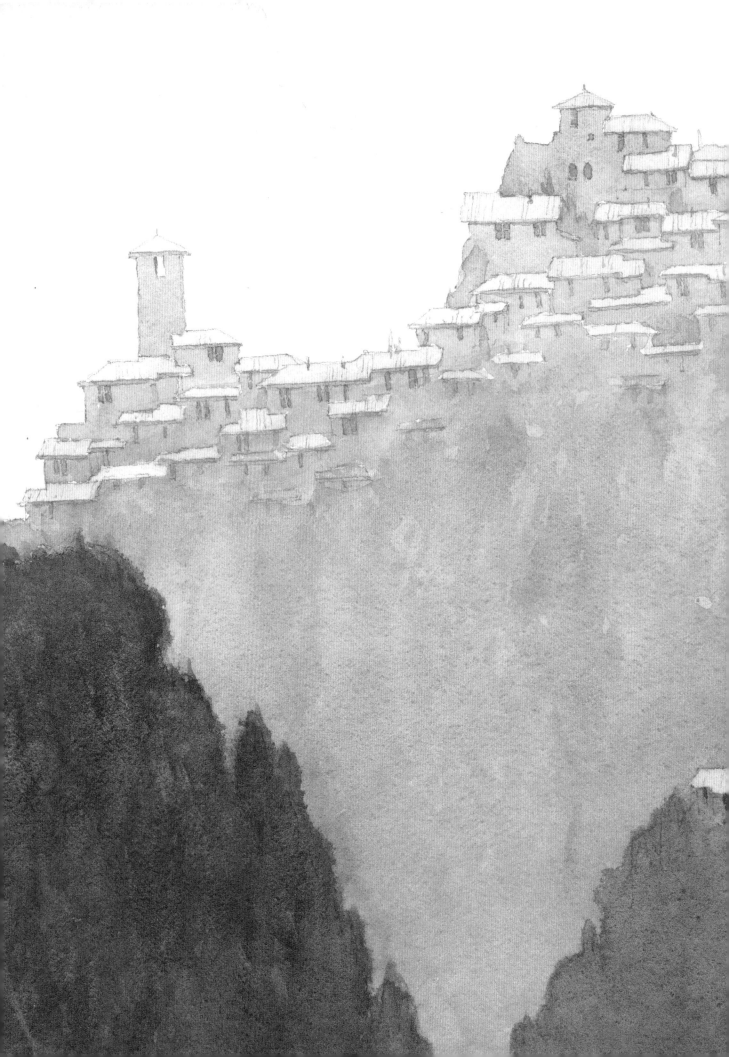

8

| 第八章 |

玩水弄彩：色彩的魅力

THE ALLURE OF COLOR

◆

　　色彩塑造出畫作的情境與氛圍，用一種潛移默化的方式影響觀者。不僅特定的色相會喚起特定的情感，就連色彩的明度、純度和冷暖，也會影響觀者對畫作的觀感。繽紛的色彩令人興奮，微妙的灰色調讓人覺得寧靜。跟明暗關係相比，色彩或許更能讓水彩畫面帶有情感氛圍。色彩的情感特性能讓畫面跳脫單純的描繪，轉變為富有感染力的畫作。大家都喜歡色彩。走進美術用品店的水彩用品區，就像在逛糖果店一樣，那些繽紛的色彩都如此誘人。不過，我們有必要先想想這些色彩會給觀者帶來何種影響，然後再挑選該用什麼色彩組合來作畫。

◁ **托斯卡尼**（TOSCANA）（局部）

色彩與情緒

COLOR AND MOOD

色彩會喚起觀者的情緒反應。舉例來說，紅色常會引發興奮和熱情的感覺，藍色容易給人一種寧靜的感覺，白色則讓人聯想到純潔與光明。

色彩也具有文化象徵性，譬如，綠色象徵環保意識。不過，放諸四海皆準的色彩密碼究竟存不存在，倒還有待商榷。研究顯示，色彩以不同方式影響人們，而且對不同文化的影響尤其不同。

不過，你在作畫時選用的色彩，確實會對觀者產生影響。比方說，如果你想喚起一種寧靜的感覺，那麼用多種鮮豔色彩來畫天空，可能不是一個好選擇，柔和的藍灰色天空可能效果更好。了解色彩的力量，就能在構圖時，協助你傳達出所要表達的感受。

博尼塔岬角的燈塔
（POINT BONITA LIGHTHOUSE）
18"×6"（46cm×15cm）

這兩幅畫的題材和構圖幾乎一樣，只是用色不同。雖然天空相似，但其他所有顏色都不一樣，畫面氛圍也大不相同。

左邊這幅畫比較寫實，用色更忠於實際景色。右邊這幅畫處理得比較朦朧，畫得比較寫意，籠罩畫面的藍色調改變了風景給人的感受。顯然，畫家對色彩的選擇，可以改變畫面給人的印象。當初，我先畫了左邊這幅畫，但覺得好像缺少情感效果。於是，我改變用色，希望喚起一種寧靜的氛圍，為整個景色增添一股神祕感。如果其他顏色可以更巧妙地表達你想表達的感受，你就不必照著實景的色彩去畫。

印度拉達克，蘭馬玉如寺
（LAMAYURU MONASTERY,
LADAKH, INDIA）
22"×11"（56cm×28cm）

　　這幅畫中的紅色帶有宗教象徵意義。喜馬拉雅山區的佛教寺院和宗教場所都使用紅色標記，表明本身為宗教機構。將色彩的象徵性牢記在心很重要，尤其是在畫其他文化的題材時。

　　儘管如此，區分象徵意義與情緒還是有其必要。這幅畫以紅色和橙色為主導色，讓人想到溫暖的午後。想像一下，如果這幅畫也像對頁〈博尼塔岬角的燈塔〉那樣，偏藍且霧氣瀰漫，畫面會給人怎樣的感覺呢？色彩的選擇會對作品給人的感受，產生深遠的影響。

彩度與色彩

CHROMA AND COLOR

彩度（chroma）是色彩的相對強度或鮮豔度，它影響一幅畫的氛圍。比方說，鮮豔的橙色會大辣辣地吸引注意，而稀釋過的淺橙色則像在輕聲細語地呢喃。紅色和粉紅色儘管色相相同，在畫面上產生的效果卻截然不同。深紫和淺紫，或深群青和天藍，或森林綠和粉綠的情況也一樣。

一般說來，由鮮明色彩構成的畫，跟由柔和色彩構成的畫，給人的感受截然不同。在一幅畫裡，用鮮豔的色彩聚焦注意力，而把柔和的色彩放在不太重要的地方，這是一種非常有效的構圖手法。

讓鮮豔的顏色跟淺淡的顏色形成對比，就像將白色與近乎於白的顏色並置的效果一樣，會讓鮮豔的區域更加鮮豔，淺淡的區域更顯淺淡。彩度對比是你可以在畫面上運用的另一種對比。

鮮豔的色彩搶眼奪目，柔和的色彩沉穩低調。

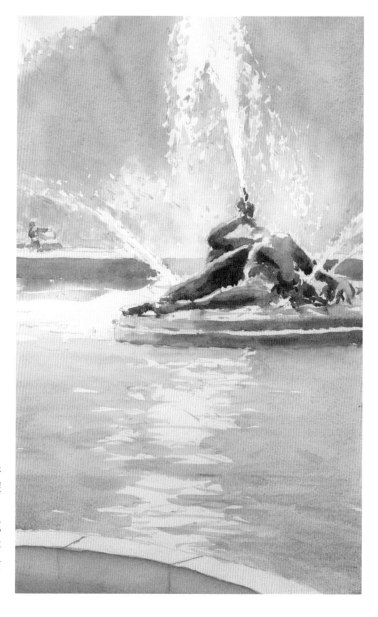

沃子爵城堡噴泉
（FONTAINE DE VAUX-LE-VICOMTE）
14"×9"（36cm×23cm）

在這幅畫裡，大部分的色彩都沉穩低調。注意，畫面中最明亮的色彩就是水面，即使水面也沒有很鮮豔。因為其他顏色都是灰色調，水面的藍色就被突顯出來，這樣有利於將觀者的視線引導到畫面焦點。

把整個畫面的彩度降低，強化出一種朦朧的感覺。因為噴泉雕像本身的固有色就不鮮明，藉由將其他顏色也變得柔和，就不會讓色彩喧賓奪主，而使畫面失焦。

阿西西聖彼得修道院
（ABBAZIA DE SAN PIETRO, ASSISI）
20"×10"（51cm×25cm）

　　我比較喜歡柔和的色彩，這完全是個人偏好。因此，我通常不用高彩度的顏色，而喜歡用更低彩度的色彩。

　　這幅畫裡沒有一種顏色是直接從顏料管裡擠出來就畫上去的，所有顏色都是經過調色。比方說，橙色屋頂的顏色變柔和了，綠色被調灰了，為畫面營造出一種冥想的氛圍，而不像色彩鮮豔、充滿節慶的歡樂氣氛。

　　還要注意補色的運用。為了減弱本身的強度，這些補色也都不是純色，而是經過調色。要讓補色鮮明起來，未必要使用純色。調色而得的補色，效果一樣好，顏色更柔和，還能表現出一種靜謐感。

暖色與冷色

WARMS AND COOLS

冷色與暖色的對比是為畫作增加視覺刺激的另一種方法。我在這本書裡已經提過好幾種對比方式，包括：明暗對比、補色對比、邊緣模糊與清晰的對比，以及色彩彩度的對比等等。色彩冷暖是最有效的對比手法之一，但也最被輕忽。

在以建築為主題的畫作中，橙色（暖色）與藍色（冷色）是表現暖色受光面與冷色陰影的經典組合。紫色（冷色）和黃色（暖色）也有類似的功用。顯然，對大多數建築來說，紅色和綠色不是很適合的顏色，但用它們來畫樹木和風景就很起眼。這些色彩組合都是補色，是提供視覺刺激的來源。

色溫（color temperature）

每種顏色都有自己的溫度，也就是顏色本身偏冷或偏暖。一般來説，暖色傾向於紅色和黃色，而冷色傾向於藍色。橙色幾乎總是暖色，因為它是紅和黃這兩種暖色調合而成的。綠色和紫色既可以是暖色，也可以是冷色，這要看顏色本身所含偏冷的藍色分量多寡。當然，也有偏冷的紅色和偏暖的藍色，但偏冷的紅色還是比偏冷的藍色來得暖，反之亦然。

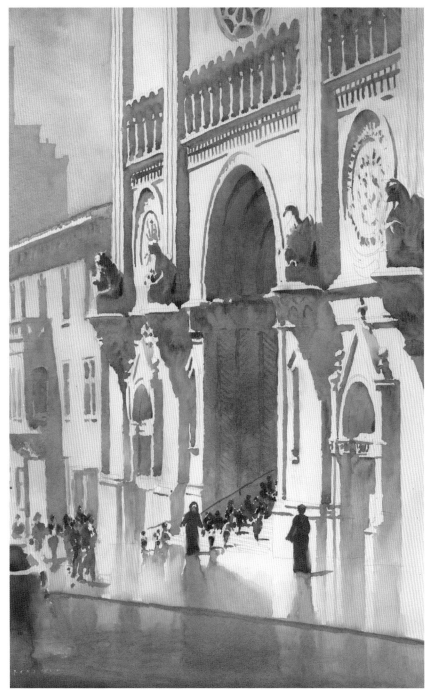

舊金山聖彼得和聖保羅大教堂
（SS. PETER AND PAUL,
SAN FRANCISCO）

28"×18"（71cm×46cm）

　　這幅畫主要是用四種顏色畫成的。
用鎘橙和喹吖啶酮焦猩紅畫暖色，用鈷
藍和群青畫冷色。

　　注意教堂上半部分的藍色投影，反
映出天空的藍色；教堂下半部分變成橙
色，反映出地面的暖色。同樣地，教堂
朝向地面的部分，譬如：拱腹，也是暖
橙色，而建築表面的陰影則是反映天空
的藍色。

　　將用色限制在少數幾種暖色和冷
色，就能在維持畫面色彩和諧的情況
下，有許多機會運用色彩冷暖對比。

◁ **舊金山聖多明尼克教堂**
（SAINT DOMINIC'S, SAN FRANCISCO）

18"×11"（46cm×28cm）

　　這幅畫運用典型的冷暖構圖，天空區域和受光面主
要是暖色，逆光的教堂幾乎都是冷色。每個色塊中又有
互補的冷色或暖色，增加視覺趣味與重點。

色彩與構圖

COLOR AND COMPOSITION

在水彩畫的構圖中，色彩的運用和焦點、明暗配置、前景、中景與背景等其他構圖要素一樣重要。色彩冷暖對比和補色對比，強烈影響觀者對畫作的觀感。

我通常不用那些關於構圖的硬性規則，那種規則多不勝數。不過，有一條關於色彩與構圖的通則相當實用：有一個主導色，就能讓畫面更有統合感。

選擇一種顏色做為調色時的基本色，就能將畫面的各種色彩連結起來，產生色彩和諧的畫作。

因此，主導色的補色就會被突顯出來，成為強調色（accent）。這條通則當然也有例外。但翻翻這本書裡的圖片，你會發現這種慣例頻繁出現。但要小心，別把強調色畫得到處都是。強調色確實會吸引注意力，最好畫在焦點附近或其他重要區域。

一種主導色能將畫面凝聚為一體。有主導色的畫，看起來會更統一、更和諧。

舊金山碼頭
（ THE WHARF, SAN FRANCISCO ）
10"×6"（ 25cm×15cm ）

主導色鈷藍幾乎出現在所有色彩中，產生一種整體偏冷的色溫。靠近焦點處，一些偏暖鮮明的鎘紅與鎘橙作為強調色突顯焦點，並藉由明暗對比再次強化焦點。

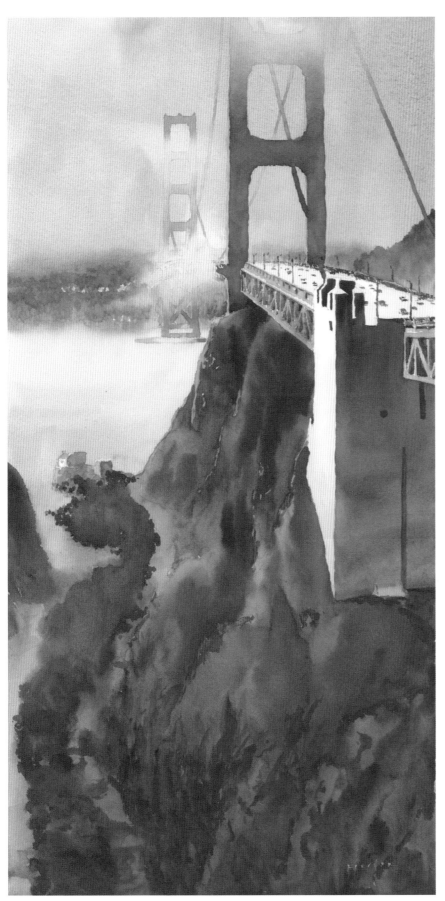

舊金山金門大橋北橋墩
（NORTH ANCHORAGE,
GOLDEN GATE BRIDGE）

28"×14"（71cm×36cm）

　　這幅畫有著陰陽式的色溫構圖，冷色的天空和水面在一側，而暖色的橋梁與山坡在另一側。這種色彩配置強調出山坡強有力的對角線，進一步強化整個構圖。

　　強調色「鎘橙」搭配明暗對比，將視線引導到焦點——橋的扶壁。因為橙色是藍色的補色，橙色就讓整個畫面的趣味中心鮮明起來。

了解你的色彩

KNOWING YOUR COLORS

每種顏料與其他顏料的相互作用都不同,原因往往出在先前討論過的各種顏料特性,譬如:透明或不透明,有染色力或無染色力。在許多情況下,則是因為有些顏料與其他顏料特別容易融合。加以了解調色,對色彩產生一種直觀的認識,會增強你的信心,通常也會讓你的繪畫體驗更如魚得水。

有機會就畫,是獲取這種知識的唯一方式。實驗,是了解色彩表現的唯一做法。

我在學畫時,把所有用到的顏料做成一張色表,畫出顏料從飽和的優格濃度到稀薄的脫脂牛奶濃度,個別呈現的顏色。我把這張色表貼在記事板上,在決定使用什麼顏色時,就參考一下。最後,這些顏料特性已經深深烙印在我的腦袋裡,成為我的習慣。如果你對自己所用的色彩還沒有十足的把握,製作這種色表就是一種很有用的練習,也會幫你充分了解所用的顏料。

> 有機會就畫,是充分了解你所用的顏料與不同顏料相互作用的唯一途徑。

◁ **巴黎法國劇院噴泉**
(FONTAINE DU THÉÂTRE FRANÇAIS, PARIS)
14"×7"(36cm×18cm)

我獲得蓋伯瑞爾獎,去巴黎作畫的那三個月裡,有機會嘗試用各種顏色混色作畫。在這幅畫的背景裡,你可以看到我最喜愛的調色組合之一:天藍、鈷紫和鉻綠。藉由在紙上混色,而不是在調色盤上混色,這三種顏色相互融合並形成顆粒,創造出既迷人又朦朧的背景。這就是你親自實驗時,才會發現的顏料知識。

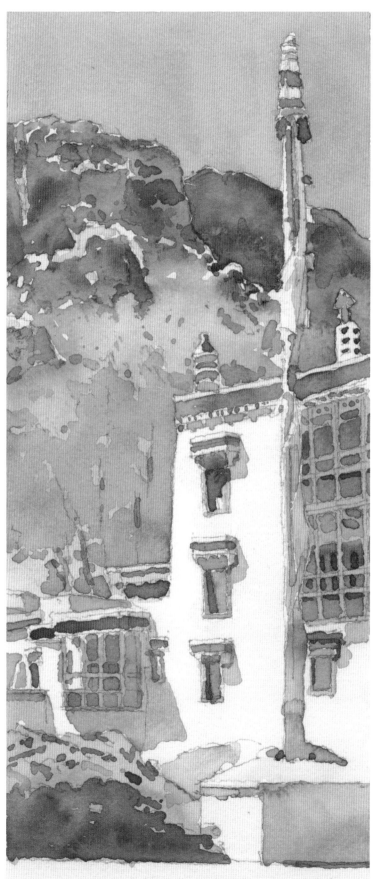

印度拉達克，赫密寺
（HEMIS MONASTERY, LADAKH, INDIA）
11"×5"（28cm×13cm）

　　長久以來，我都使用同樣的基本色。我偶爾也會試用其他顏色，但主要使用的顏色約有十五種。因為我相當了解這些顏色，也清楚知道這些顏色在紙上會有怎樣的表現。

　　要熟悉你的用色，必須花上一些時間。如果你畫得不夠多，當然得多試試各種顏色，找到自己適合的用色。最後你會發現，其實你只需要幾種藍色和橙色，一些紅色和綠色，還有一、兩種黃色就夠了。限制用色種類就能確保色彩和諧，也能幫助你對顏料及不同顏料的調色效果，培養出直觀的知識。

　　這幅畫是戶外寫生作品，大約畫了四十五分鐘。徹底了解你的用色，你就能畫得快，因為你不必花很多時間考慮要用什麼顏色。快速作畫，一氣呵成地完成一幅畫，畫面就會顯得鮮活生動，也不會畫過頭。另外還有一個好處是，因為坐在地上寫生，迅速畫完，腳就不會麻到站不起來。我畫這幅畫時就是如此。

伊斯坦堡藍色清真寺

BLUE MOSQUE, ISTANBUL

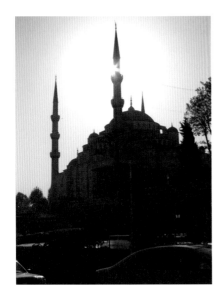

參考照片

　　這張照片是在一條繁忙街道中間拍攝的。清真寺強烈的逆光剪影效果令我神往。我心想這個景色或許可以成就一幅好畫。由於街道上的車輛川流不息，我無法在現場速寫，於是這張照片就成為唯一可行的參考。

　　對於畫作構圖來說，這張照片能提供的資訊很有限。照片中能看出的建築細節寥寥無幾，廣告看板還讓建築物下半部分變得不清不楚。這張照片有這麼多不足之處，如果根據照片去畫，很可能畫出不甚滿意的作品。

　　不過，這張照片也有許多可取之處，尤其是清真寺的剪影令人印象深刻。所以，我必須發揮想像力，運用創意來補足細節。

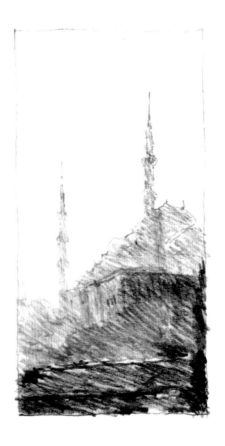

1. 明暗草圖

　　利用一張明暗草圖，設法改善照片圖像。把清真寺上半部分變成背景：用一座虛擬的建築物和花園當成中景，讓另一座建築物和柏樹做為前景。誇張背景、中景和前景的明暗關係，從亮背景到暗前景，營造出一種空間深度。

　　由於中景和前景都是自己想像出來的，可以隨意改變。它們襯托出背景中強有力的建築剪影。

　　把照片右側裁掉，讓教堂圓頂偏離畫面中央。

用色 | PALETTE

- 錳藍
- 喹吖啶酮玫紅
- 鎘橙
- 鈷藍
- 群青
- 喹吖啶酮焦猩紅
- 洋紅
- 酞菁綠（黃相）

2. 鉛筆稿

用 2B 鉛筆在 140 磅（300gsm）的阿奇斯冷壓水彩紙上畫出鉛筆稿。勾勒所有細節並不重要，先設法簡化出幾個大的形狀。你可以等到上色時，再增加小細節。

3. 底色

用膠帶將水彩紙粘到畫板上，最好使用品質好的紙膠帶。

從上往下在整個紙面進行漸層薄塗。從畫紙頂端開始用濃度相當於脫脂牛奶的錳藍薄塗。錳藍這個顏料的顯色力弱，所以必須使用大量顏料，才能把顏色畫得夠暗。薄塗到尖塔時，將筆洗乾淨，用清水來銜接上方的藍色，利用畫紙的純白來表示瀰漫的朦朧雲層。接著，用很淺的喹吖啶酮玫紅，沿著紙面往下薄塗。然後以鎘橙和鈷藍畫到地平線處，再用鎘橙往下薄塗，一直薄塗到畫紙底端。

記住，要用橫向筆法，畫板要傾斜，好讓薄塗上色均勻。唯一一處的留白是在尖塔頂附近朦朧的雲層。

4. 從頂端開始

試著一氣呵成畫完背景的清真寺，這樣畫出來的效果最好。在調色盤上的不同區域，先分別調好鈷藍、鎘橙和群青。別把這些顏料混在一起。把這些顏料調成像乳脂一樣濃稠。如有必要，還可以隨時加水稀釋。

用群青從最高的尖塔開始畫，往下畫時加入鈷藍。群青的顏色比鈷藍來得深，能讓尖塔頂端畫得暗些。

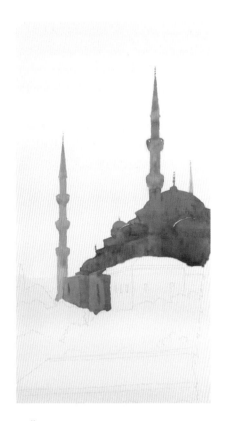

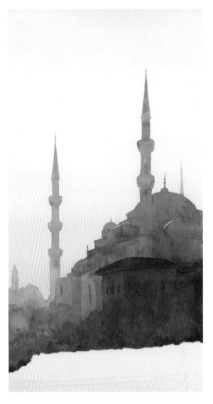

5. 背景

整個背景區域都用鈷藍和鎘橙來畫。往下薄塗到尖塔突出物下方時加入鎘橙,讓這個區域看起來好像反射出地面的暖色。

將尖塔和鈷藍色圓頂連在一起,畫到這個區域下方時加入鎘橙,讓色彩變暖。用類似方法畫第二座尖塔,用濃度更稀的顏料,讓第二座尖塔的顏色更淺,強調出在空間上的後退感。

繼續薄塗整個背景,讓鎘橙和鈷藍互相融合。試著在紙上混色,而不是在調色盤上混色。

6. 中景

繼續背景的薄塗,畫出遠處的樹木和塔樓。然後用很濃稠的群青加一點喹吖啶酮焦猩紅,畫出中間建築物的屋頂。用比背景更濃稠一些、與乳脂濃度相當的顏料薄塗,畫建築物的其餘部分。用前面這兩個顏色加上鎘橙,畫下面的樹和建築物。注意,樹未必要畫成綠色。

把樹想像成一些不規則的形狀。不管你選擇什麼顏色去畫,只要破除這些形狀的邊緣,看起來就會有樹形的感覺。為了取得色彩的和諧,最好不要在這個階段使用綠色。

細節放大圖

注意鎘橙和鈷藍如何近乎完美地互相融合。這是因為紙上混色,而不是在調色盤上混色。要做到這一點需要一些練習,但這是一種非常有效的調色方式。窗戶這類細節是趁著薄塗快乾時,迅速以濕中濕畫法完成。

中景的建築物也是用類似方法畫成的,是用群青和喹吖啶酮焦猩紅來畫,這兩種顏色比鈷藍和鎘橙更暗。這個區域的明度比背景更暗一些,如此才能產生一種前進感,創造出空間深度的錯覺。

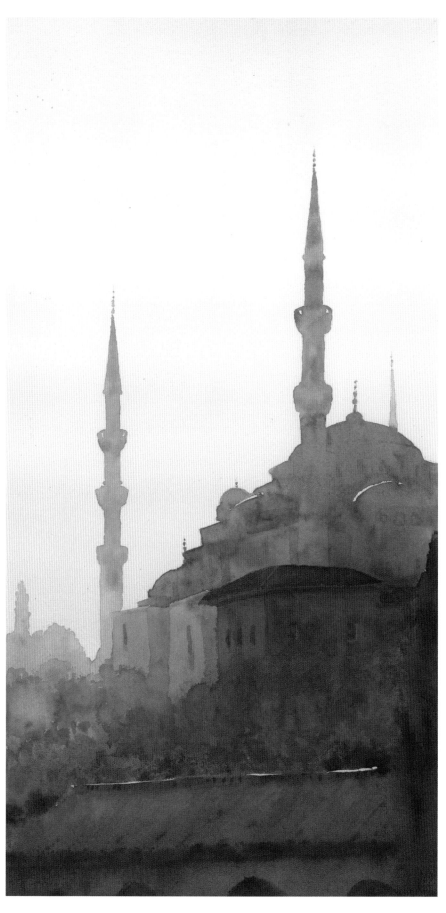

用洋紅和酞菁綠調出濃度相當於乳脂的顏料，畫出右邊的柏樹。如果你畫的速度夠快，這片薄塗就會跟中景的薄塗融合，形成柔和的邊緣。接著，用同樣顏色調出相當於優格的濃度，畫出暗色薄塗，並將這個區域畫得很黑。

由於屋頂反射出天空的光線，這部分的薄塗顏色要稍微亮一點，主要用鈷藍和鎘橙混色。然後，用濃度相當於優格的洋紅和酞菁綠混色，在這棟建築物後面畫一些樹木，在屋脊處加一些陰影，頂端保留一些高光。用先前調出的深色，迅速以斜向筆觸畫上幾筆，以渲染法暗示屋瓦。

用很濃稠的鈷藍和鎘橙畫前景的建築物，薄塗時做一些變化製造質感。讓此處的薄塗跟先前畫的柏樹融合，把這些形狀連結起來。等薄塗快乾時，用相當於優格濃度的深色畫出拱形。

你會發現，鈷藍是整幅畫的主導色，其次是鎘橙。藉由運用冷暖對比，加上以純色在紙上混色，就算沒有用到多種顏色，你還是能畫出色彩生動的畫作。

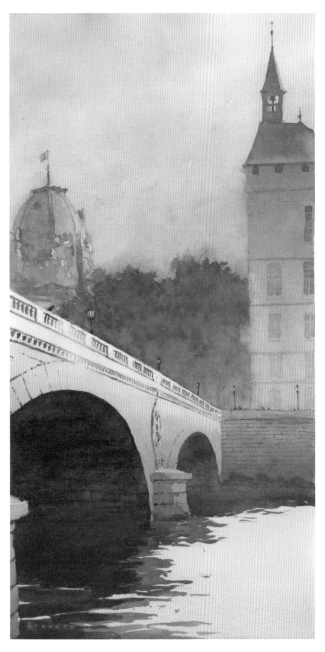

巴黎交易橋
（PONT AU CHANGE, PARIS）
20"×10"（51cm×25cm）

色彩是營造畫面情境的大功臣。橙色夕照讓人想起暮色初臨的情景，也在橋的側面投射出一層光輝。

補色的運用強調出特定區域：橙色天空襯托出藍色尖塔，以及藍色樹木襯托出橙色橋梁。這些色彩選擇是在明暗草圖階段，就事先設計好了。

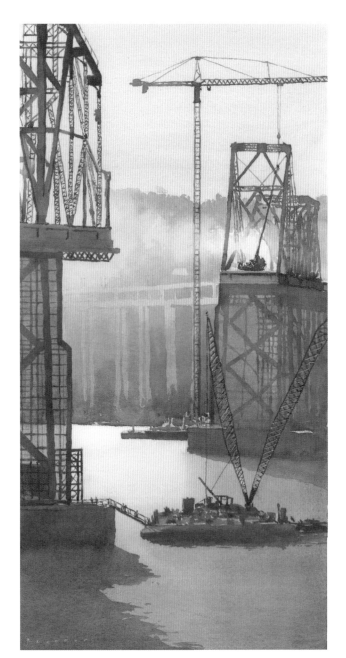

拆除海灣大橋
（BAY BRIDGE DECONSTRUCTION）
20"×10"（51cm×25cm）

這幅畫裡偏冷的灰色是用鈷藍和（或）群青及其補色鎘橙、喹吖啶酮焦橙和喹吖啶酮焦猩紅調成的。在大面積中性灰色的襯托下，吊車的鎘紅就顯得格外搶眼。

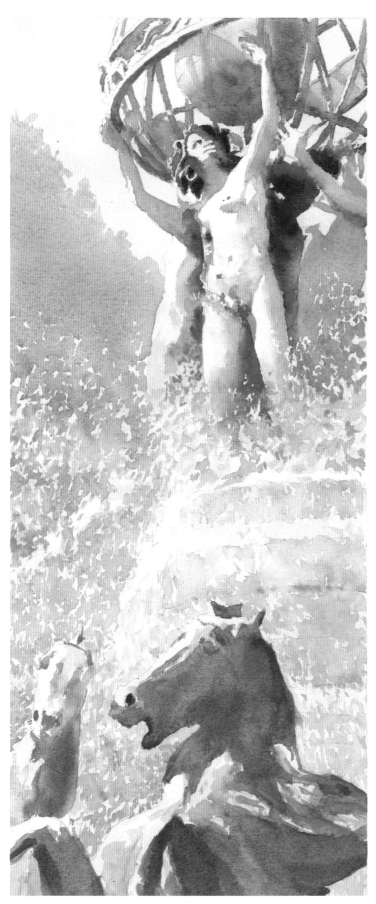

巴黎天文之泉

（FONTAINE OBSERVATOIRE, PARIS）

21"×7"（53cm×18cm）

這幅畫的主導色是天藍色，鈷綠松石和鈷藍則是輔助色。其實，天藍和鈷綠松石是同一種顏料（PB 36），色彩表現也相似。這些顏色的補色「鎘橙」，畫在關鍵處，創造出一種光感，也讓色彩更加生動。

你會發現，創作一幅畫未必需要用到很多種顏色，幾種顏色就能成就一張好畫。這裡用到的其他顏料只有群青、喹吖啶酮焦猩紅、喹吖啶酮焦橙和一點點鉻綠。

你可能已經注意到，我喜歡畫噴泉。人們常問我這個問題，我畫噴濺的水花時，是否用留白膠蓋住那些白點。我不這麼做，我真的不喜歡留白膠。留白膠很麻煩，還會形成銳利邊緣。所以，我是徒手留白，只把白色小點周圍的區域畫出來。

還要注意，畫裡只有極少部分的水滴是純白色。在上底色的階段，我就把大部分水滴都染成「近乎於白」的顏色，只有少數幾個小點留白。這樣做就能讓純白的部分突顯出來。

9

| 第九章 |

畫出光彩斑斕

BUILDING LIGHT

◆

　　捕捉光的縹緲，是水彩的強項之一。水彩染在紙上真的會發光。就像光線照亮彩色玻璃那樣，光會被白紙反射回來，當反射光穿透顏料層時，就會讓顏色變得閃亮。

　　建築水彩畫就是光的故事。巧妙操控明暗與色彩，既能製造出引人入勝的光感，也能雕塑出三維的形體。水彩以其無與倫比的能力捕捉光影的閃爍變化，特別適合在建築畫中建構光感。

◁ **古比奧**（GUBBIO）（局部）

光線、色彩與建築

LIGHT, COLOR AND ARCHITECTURE

在畫建築風景時，首要任務是決定光源，以及光線如何照射到物體上。光線照射形成暗面和陰影的圖案，界定出物體的形態。光源可以來自正面、側面、甚至背面。無論如何，決定光源方向，永遠是作畫的起點。

色彩是光的情感成分。帶有暖光的畫與帶有冷光的畫，畫面氛圍截然不同。黃色和橙色會營造一種暮色初上的感覺，藍色和紫色暗示一種微冷多霧的環境。色彩、光線與氛圍協力合作，互相影響。

光線與色彩的結合，使得畫作引人入勝。讓畫面籠罩在光裡，令色彩穿梭其間，並展現出畫家特有的視覺魅力，就能令觀者目眩神迷，也能讓作畫者享受愜意的水彩時光。

威尼斯軍械庫大門
（PORTELLO DELL'ARSENALE, VENICE）
10"×6"（25cm×15cm）

柏克萊水上公園
（AQUATIC PARK, BERKELEY）
18"×11"（46cm×28cm）

仔細觀察這兩幅畫傳達的光感。威尼斯這幅畫有強烈陽光的感覺，而柏克萊那幅畫的光線比較柔和。兩幅畫的光源都來自右側，但處理光線的方式截然不同。

這兩幅畫的用色幾乎完全相同，但表現的氣氛卻不一樣。威尼斯這幅畫的暖色強化白天光影斑斕的感覺，而柏克萊那幅畫中的冷色則表現天寒地凍的景致。巧妙運用光線與色彩，就能喚起各種不同的心情。

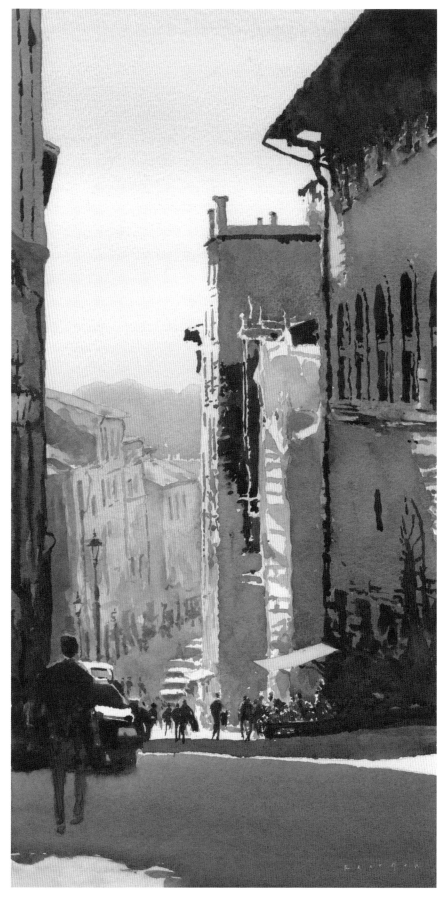

義大利阿雷佐
（AREZZO, ITALY）
20"×10"（51cm×25cm）

　　在這幅畫中，光線與色彩都扮演主角。把眼睛瞇起來，你會更清楚分辨畫面的明暗關係。強烈的焦點和清晰的前景、中景與背景，為整個畫面鋪陳定調。各式各樣的邊緣，有的清晰，有的模糊，既帶來清晰感，也營造神祕感。而鮮明的光影圖案，則創造出一種戲劇感。

　　不過，因為色彩使然，讓人想起晚秋午後的暖意。受光面的暖黃和暖橙與冷藍紫色的陰影形成對比，散發出一天當中這個時刻的熱氣。降低彩度或許會讓這幅畫更為成功，因為畫面明暗關係會變得更好。然而色彩在這個景致中，喚起了一種情境，並營造某種氣氛。

找到你的水彩之路

FINDING YOUR WAY IN WATERCOLOR

經年累月下來,你會找到屬於自己的繪畫風格。我從事教學的這些年裡注意到,每個人都有自己獨特的繪畫之路。個性似乎在其中發揮某種影響力。外向者作畫大膽,內向者內斂含蓄,完美主義者描繪細節,而浪漫主義者善用暗喻。其中當然也有許多例外和兩者兼具者。

重要的是忠於自我,畫出讓你感動的題材。雖然我希望你參照和臨摹這本書的示範,但我並不指望大家都畫得跟我一樣。我希望你在探索自己的繪畫之路時,能把這些概念,尤其是關於光線和色彩的概念融會貫通。

透過實驗、嘗試與失誤,你會逐漸培養自己的風格。冒險吧!別怕畫壞。就算畫壞,也只不過損失一張紙罷了。只要有學到東西,那就值得了。繼續嘗試新的顏料、紙張和方法。但要時時牢記光線與色彩的力量。探索光線與色彩,是一場無止境的旅程。

瓜地馬拉阿蒂特蘭湖
(LAKE ATITLAN, GUATEMALA)
10"×6" (25cm×15cm)

找到你的水彩之路,可能是一個漫長又孤獨的過程。我強烈建議你找一個定期聚會的繪畫團體。我在學畫時,就曾加入一個每月外出寫生一次的小團體。我跟這個團體一起畫了二十七年。如果你找不到這種團隊,就自己先開始畫吧。你會驚喜地發現,還有很多獨自寫生的畫家,也在尋找志趣相投的同伴。

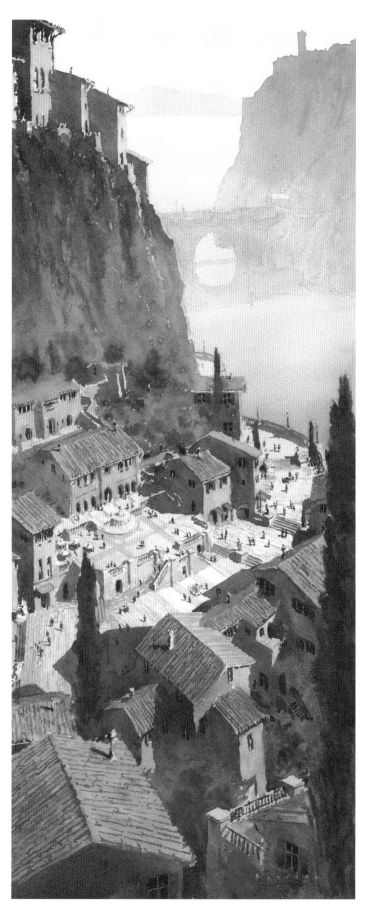

古比奧
（GUBBIO）

25"×10"（64cm×25cm）

　　我真的很喜歡畫想像的景色。忽略現實，你就可以隨意運用自己設想的各種題材或情境。這種圖像通常從只有幾公分大的構圖草稿開始發想。請瞇起眼睛看，就能辨識出這些基本形狀。

　　以這幅畫來說，我用了一條簡單的曲線編排畫面。你還可以看出，我在整幅畫裡都重複用到曲線。我設定焦點、前景、中景和背景，完成構圖。

　　我利用建築與風景的元素，讓畫面更加逼真。我對義大利山城建築的喜愛，時常成為我創作這類畫作的靈感來源。我發現橙色屋瓦和偏藍的風景元素相得益彰。當然，你可以選擇自己想要創作的任何題材來畫。重要的是，發揮想像力。

　　這種想像畫讓我思緒清晰，釋放出對繪畫至關重要的某種創造力。創作這類作品，是造就我發展個人繪畫風格的大功臣。我也鼓勵你這樣試試。不必像這幅畫，畫得那麼複雜。解放你的想像力，會幫你找到屬於自己的繪畫風格。

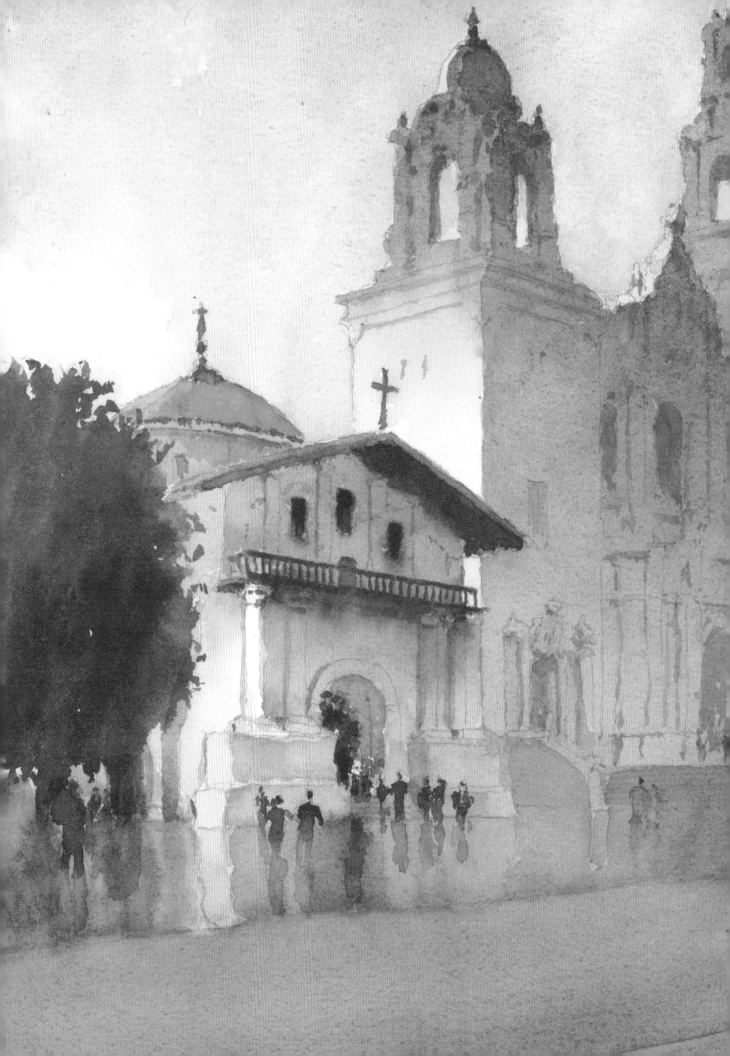

水彩之趣與淬鍊完美的追尋

每位水彩畫家都知道，水彩這種媒材可能變化無常又難以捉摸。就連經驗最老到的畫家，一旦渲染出錯也得虛心受教。我經歷第一次慘痛體驗後，有長達十年的時間不碰水彩。不過，從每一次挫折中學習，就會造就多次成功。儘管水彩有時難以對付，但我希望你跟我一樣，同樣認同沒有哪種媒材像水彩這般神奇迷人又令人樂此不疲。

你可以善用許多資源讓自己畫藝精進，比方說：影片、課程、還有像這本書這類教學書籍。我在學畫時，把我能找到的每一本相關書籍都讀完。記住，學會畫水彩的唯一途徑是：練習，勤奮練習和研究你心儀畫家的作品。當你終於覺得自己創作出一幅傑作時，就稱讚自己一下，然後拿起畫筆再實驗一些新東西。

描繪光線和色彩，是很誘人的事情。有了光，建築的外觀閃閃發亮，水面波光粼粼，拋光大理石也熠熠生輝。光線，總引人遐思。而色彩，擁有無窮的色調變化，總令人無法抗拒。想方設法讓光線與色彩協調呼應，並讓畫面訴說故事，可是終其一生的探尋。

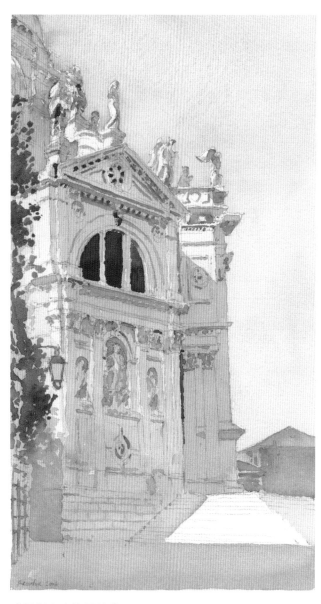

威尼斯安康聖母教堂
（SANTA MARIA DELLA SALUTE, VENICE）
14"×7"（36cm×18cm）

◁ **舊金山都勒教堂**（局部）
（MISSION DOLORES, SAN FRANCISCO）
14"×9"（36cm×23cm）

看到沙金特畫威尼斯這座地標建築物的畫作時，我重新燃起學習水彩的欲望。第一次造訪威尼斯時，我明白了這座城市為何如此引人入勝，也畫出自己筆下的威尼斯。每次重返威尼斯，我都會試著畫出我眼裡的威尼斯。我還沒有畫出那種意境，也許下次⋯⋯

關於作者

ABOUT THE AUTHOR

麥可‧里爾登（Michael Reardon），土生土長的加州人，現為水彩專業畫家暨藝術教育工作者。里爾登在加州大學柏克萊分校取得建築學學士，並在法國某所大學修讀一年建築。之後開始從事建築插畫工作，並全心投入個人水彩創作。他的作品榮獲諸多獎項，包括建築插畫領域最高榮譽休‧費里斯紀念獎（Hugh Ferriss Memorial Prize），西歐建築基金會的蓋伯瑞爾獎。里爾登也是美國水彩畫協會（American Watercolor Society，AWS）和美國全國水彩畫協會（National Watercolor Society，NWS）的署名會員，同時也是加州藝術俱樂部（California Art Club）的藝術家會員。里爾登的畫作在世界各地展出，目前他與愛妻吉兒（Jill）和毛小孩貓公主，全家定居加州北部作畫。

謹以本書，獻給愛妻吉兒

有關作者及其作品的更多資訊詳見下列網址

● 作者官網｜www.mreardon.com
● 部落格｜michaelrreardon.blogspot.com
● 臉書｜www.facebook.com/michael.reardon.587
● 電子郵件地址｜mreardon@mreardon.com

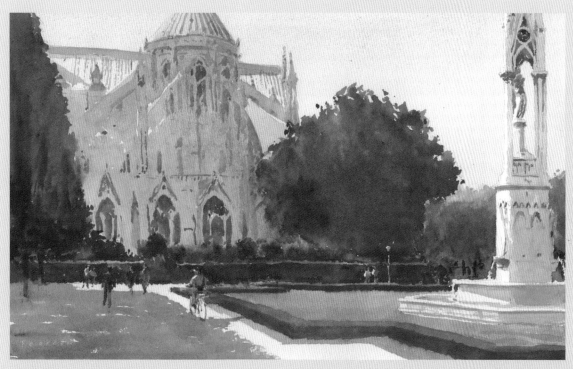

巴黎若望二十三世廣場
（LE SQUARE JEAN XXIII, PARIS）

18"×11"（46cm×28cm）

致　謝

ACKNOWLEDGMENTS

◆

萬分感謝我的編輯克絲蒂・科林（Kristy Conlin）
和北光圖書公司（North Light Books）的大力協
助與啟發。沒有他們，就沒有這本書。

◆

WATERCOLOR
TECHNIQUES
Painting Light &
Color in Landscapes & Cityscapes

畫出水彩之旅

戶外寫生者的升級指南，輕鬆掌握 9 大水彩主軸修練
——從透視、明暗構圖到色彩魅力，初學進階都適用！

作者	麥可·里爾登 Michael Reardon
譯者	陳琇玲
副總編輯	李映慧
編輯	林玟萱
總編輯	陳旭華
電郵	ymal@ms14.hinet.net
社長	郭重興
發行人兼出版總監	曾大福
出版	大牌出版 / 遠足文化事業股份有限公司
發行	遠足文化事業股份有限公司
地址	23141 新北市新店區民權路 108-2 號 9 樓
電話	+886-2-2218-1417
傳真	+886-2-8667-1851
印務經理	黃禮賢
美術設計	白日設計
印製	凱林彩印股份有限公司
法律顧問	華洋法律事務所　蘇文生律師
定價	550 元
初版	2019 年 7 月

國家圖書館出版品預行編目（CIP）資料

畫出水彩之旅：戶外寫生者的升級指南，輕鬆掌握 9 大水彩主軸修練——從透視、明暗構圖
到色彩魅力，初學進階都適用！｜麥可·里爾登 Michael Reardon 著；陳琇玲 譯
初版　新北市　大牌出版　遠足文化發行　2019.07　面　公分
譯自—— Watercolor techniques : painting light and color in landscapes and cityscapes
ISBN 978-986-7645-81-4（平裝）1. 水彩畫　2. 繪畫技法
948.4　108009602